꽃말의 탄생

일러두기

· 병기된 알파벳은 원서를 그대로 따랐습니다.

· 생소한 단어에 대한 설명은 괄호로 덧붙였고, 분량이 긴 경우에는 각주로 달았습니다.

· 작품은 원서에 연도까지 표기된 경우 <작품명>(연도)로 통일했습니다. 번역된 원서는 번역본 제목을 따랐고, 나머지는 옮긴이가 제목을 붙였습니다.

서양 문화로 읽는 매혹적인 꽃 이야기

꽃말의 탄생

Floriography

꽃말의 탄생

서양 문화로 읽는 매혹적인 꽃 이야기

샐리 쿨타드 Sally Coulthard 지음

박민정 옮김

동양북스

차례

머리말

인생은 중요한 사건들의 연속이다. 출생, 죽음, 결혼, 첫사랑, 실연, 질병, 그리고 여러 통과의례들 모두를 우리는 꽃을 선물해 축하하거나, 혹은 위로한다.

우리는 모두 꽃말을 쓰고 있습니다. 우리가 미처 깨닫지 못하는 순간에도 그렇지요. 서양에서는 붉은 장미로 열정적인 사랑을 선언하고, 양귀비로 쓰러져 간 영웅들을 떠올리게 하며, 수선화는 봄날의 낙관론을 담아 꽃봉오리를 터뜨립니다. 흰 백합은 애도를 의미하고, 데이지는 어린 시절 이야기를 들려주고, 클로버는 작은 행운을 가져옵니다.

수천 년 동안 사람들은 주변에서 자라는 꽃들에 의미를 부여해 왔습니다. 의미는 보통 각 나라의 문화마다 달랐지만,

꽃들이 무언가를 상징한다는 점은 같았습니다. 일찍이 아즈텍 문화에서 해바라기가 그랬던 것처럼, 어떤 꽃은 그 문화가 가진 종교나 고대 의식의 주요한 상징이 되었습니다.

또 어떤 꽃은 자라는 방식 때문에 인간적인 특성을 닮았다고 여겨지기도 했습니다. 예를 들어 다른 식물 주변을 휘감아 그 사이를 비집고 들어가는 꽃들을 종종 집착하는 사람이나 열정이 넘치는 사람으로 비유했습니다. 반면 제비꽃처럼 짧은 시간 동안만 피는 '수줍은' 꽃들을 보며 사람들은 부끄럼이나 때 이른 죽음을 떠올렸습니다. 그러니 라벤더나 카밀러, 에키네시아처럼 조금이라도 치유 능력이 있다고 여겨진 꽃들을 사람들이 얼마나 우러렀을지, 유도화나 디기탈리스처럼 독성이 있는 꽃들을 얼마나 큰 두려움과 경외심을 가지고 바라봤을지 쉽게 상상할 수 있습니다.

꽃에 관한 설화는 흥미로운 연구 대상입니다. 옛 시골이나 일상에서 사람들 사이에 존재한 믿음에 대해 기록된 바가 전혀 없기 때문입니다. 꽃이 지닌 역사적 의미를 찾기 위해서 우리는 대개 옛이야기, 그리스 신화, 종교 문헌이나 중세 약초에 관한 책에 의지할 수밖에 없습니다. 예를 들어 제프리 초서, 셰익스피어, 제인 오스틴과 브론테 자매는 모두 꽃의 상징성에 의지하여 글을 썼습니다. 이런 역사적인 작품들은 옛사람들의 생각과 그들이 세상을 어떻게 바라보았는지 엿볼 수 있는 매혹적인 창이 됩니다.

꽃들은 대부분 자연 속의 다른 것들, 일상적인 물건들을 닮았을 때 그것과 관련된 의미를 새로이 얻습니다. 예를 들어 난초는 알뿌리가 남성의 생식기를 닮아서 인류 역사상 대부분 최음제로 여겨졌습니다. 앵초는 달걀노른자처럼 짙은 노란색을 띠는 봄철 꽃이라서 종종 암탉과 닭의 산란에 관한 미신이 만들어지는 데 일조했습니다.

과묵했던 빅토리아 시대 사람들은 특히 꽃에 의미 부여하는 일을 좋아했던 것 같습니다. 말로 표현하는 데에 제약을 받았던 빅토리아 시대 사람들은 코드화된 꽃의 상징이나 꽃말에서 감정의 배출구를 찾았습니다. 누군가에게 '의미 있는 꽃다발'을 주는 것이 일종의 예술 양식이 되었고, 다양한 꽃

들을 조합해서 금기시되는 감정이나 의도를 드러내기도 했습니다. 수국이 냉담함을 연상시키듯이 어떤 꽃들은 누군가를 상처입히거나 공격하는 힘도 가지고 있었습니다.

현대에 와서 꽃에 덧붙여지는 의미에 관해 깊이 생각하는 사람은 별로 없습니다. 그러나 우리는 꽃을 심고, 꺾고, 누군가에게 건넬 때도 단순히 색이나 향기보다는 더 많은 것들을 염두에 두고 고릅니다. 때로 우리는 자신도 모르게 아주 오래된 과거를 들춰내고 있습니다. 그것이 바로 꽃이 가진 신화, 마법 그리고 꽃의 말입니다.

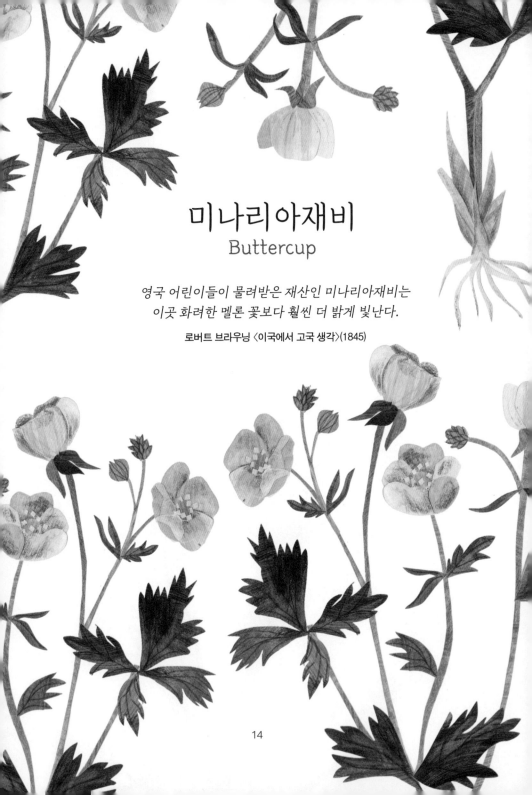

미나리아재비
Buttercup

영국 어린이들이 물려받은 재산인 미나리아재비는
이곳 화려한 멜론 꽃보다 훨씬 더 밝게 빛난다.

로버트 브라우닝 〈이국에서 고국 생각〉(1845)

미나리아재비의 영어 이름 '버터컵buttercup'은 하늘거리는 금빛 꽃을 젖소가 먹은 탓에 우유가 크림색을 띠게 되었다고 오해한 데서 유래한 듯합니다. 독일인은 이 꽃을 '부터블루먼Butterblumen', 네덜란드인은 '보터블루먼boterbloemen', 스웨덴인은 '스뫼어블롬몰smörblommor'이라고 합니다.

아일랜드의 5월 봄 축제에서는 미나리아재비가 아주 중요한 꽃입니다. 사람들은 이 노란 꽃송이를 집 안과 주변에 뿌려두면 마녀와 악령이 우유와 버터를 훔쳐가지 못한다고 생각했습니다. 요즘도 아이들은 미나리아재비를 친구 턱 아래에 두고 버터를 좋아하는지 물어보는 놀이를 합니다.(턱에 꽃의 노란빛이 살짝 비치면 "너는 버터를 좋아해."라고 말하는 놀이)

미나리아재비의 라틴어 학명인 라눙쿨로스ranunculus는 '작은 개구리'란 뜻으로 물가에서 자라는 성향 때문에 붙여진 이름이지만, 영국 각 지역에서 다양하게 변형되어 배피너, 버터플라워, 킹스놉, 폴츠 등으로 불리는 것이 흥미롭습니다.

셰익스피어는 이 꽃을 '쿠쿠 버즈(미치광이 꽃봉오리)'라고 불렀는데 영국 시골 속어로 종종 '크레이지즈(미치광이)'라고도 불리기도 했습니다. 둘 다 미나리아재비가 광기를 일으킨다는 고대 민속 신앙과 관련이 있는 이름입니다. 조지프 라이트의 <영국 방언 사전>(1898)에 보면 "이 초지 식물을 시골 사람들은 '미치광이 약초'라고 부른다. 최근에 들은 바로는

이 꽃의 냄새가 광기를 일으킨다고 여겨지기 때문이다."라고 적혀 있습니다.

미나리아재비는 실제로 먹었을 때 인간과 가축 모두에게 독성이 있고 피부에 닿으면 수포를 일으킬 수 있습니다. 옛날 의사들도 이런 점을 모르지 않았지만, 그들은 피부로 병증을 끄집어낼 기회라고 여겨 마다하지 않았습니다.

1600년대 중반에 니콜라스 컬페퍼는 "이 염증을 일으키고 화끈거리는 성질을 가진 마르스(로마 군신軍神)의 약초는 내복하기에는 알맞지 않지만, 잎이나 꽃으로 만든 고약을 바르면 수포가 일어날 수 있고, 목 뒤쪽에 바르면 눈에서 분비물이 나온다."라고 열광했습니다. 심지어 1837년 <란셋>(1823년 토마스 웰클리가 창간한 영국의 의학 저널)에는 미나리아재비가 피부에 염증을 일으키는 효과가 좋아서 "거지들이 자선가의 동정심을 얻고자 사용해 왔고, 의사들마저도 종종 속는다."라는 글도 실렸습니다.

일부 미나리아재비 품종은 독성이 더욱 강합니다. 라눙쿨루스 토라는 고산지대의 사냥꾼들이 화살촉에 발랐다고 전해집니다. 로마 시대 이전에 사르디니아 사람들은 범죄자나 자신을 돌보지 못하는 노인들을 처형했는데, 죽을 때까지 구타당하거나 높은 바위에서 밀려 떨어지기 전에 희생자들은

독성이 있는 미나리아재비 음료의 '원치 않는 도움'을 받곤 했습니다. 이 음료는 사람의 안면 근육을 수축시켜 억지로 미소 짓게 하는 특이한 부작용이 있었다고 합니다. '사르디니아식(비웃는 듯한) 미소'라는 말은 이곳 이탈리아 서부의 섬 사르디니아에서 나는 라눙쿨루스 사르두스 혹은 털이 많은 버터컵으로부터 생긴 표현일지 모릅니다.

앵초
Primrose

옷깃 아래 방패 장식보다 더 커다란 브로치를 달고
신발에 달린 끈을 종아리 높이까지 동여맨
그녀는 한 떨기 앵초, 눈에 넣어도 아프지 않을 여인

제프리 초서 〈캔터베리 이야기〉 中 방앗간 주인의 이야기(14세기)

엘리자베스 시대 시인인 에드먼드 스펜서는 이런 글을 남 겼습니다. "내 것은 낮은 응달에 핀 앵초... 오! 저 아름다운 꽃은 너무 빨리 시들리라, 그리고 때아닌 폭풍을 겪고 져버릴 테니." 당시 독자들은 그가 젊은 여인에 관해 이야기하고 있 다는 것을 알았을 것입니다.

앵초는 첫째가는 봄꽃 중 하나로, 오랫동안 사람들은 앵초 를 일반적으로 새로운 시작, 젊은 연인, 앳돼 보이는 여성의 성과 연결 지었습니다.

제프리 초서 역시 <방앗간 주인의 이야기>에서 늙은 목수 의 아내이자 다리가 늘씬하고 매력적인 젊은 여인을 앵초로 묘사함으로써, 독자에게 그녀의 싱그러운 매력을 뚜렷하게 각인시켰습니다. 셰익스피어의 <한여름 밤의 꿈>(1595)에서 도 허미아가 친구 헬레나에게 다음과 같이 고백합니다.

> 그리고 너와 내가 종종 가는 숲속
> 아련한 빛깔의 앵초 침대, 그 위에 누워
> 가슴속 달콤한 비밀을 쏟아내던 곳
> 그곳에서 라이샌더와 나는 만날 거야.

'앵초 침대'는 두 젊은 여성의 깊은 우정뿐만 아니라, 연인 인 라이샌더를 맞이하는 허미아의 열정을 나타냅니다. 앵초

의 꽃말은 빅토리아 시대를 거치면서 젊음과 첫사랑의 상징이 되었습니다.

짙은 달걀노른잣빛 꽃잎에 봄을 상징하는 앵초에는 암탉과 관련된 미신이 있습니다. 이러한 공감적 주술 혹은 미신을 모방신앙이라고도 하는데, 외관이 닮았거나 일치하는 부분이 있는 것들은 서로에게 영향을 미친다는 일종의 마법입니다.

앵초는 봄철에 피는 노란 꽃으로 달걀이나 햇병아리를 떠올리게 합니다. 앵초를 꺾을 때 열세 송이보다 적게 집으로 가져오면 재수가 없다고 믿었습니다. 꺾어오는 앵초의 개수가 암탉이 부화할 달걀 수를 정해준다고 생각했기 때문입니다. '13'은 알을 품고 싶어 하는 암탉이 수월하게 부화시킬 수 있는 가장 많은 달걀 수이기도 하고, 전통적으로 기독교와 북유럽 신화에서 불운을 상징하는 의미심장한 숫자입니다.

데이지
Daisy

데이지, 혹은 낮의 눈동자
여왕이며 모든 꽃 중의 꽃이여

제프리 초서 〈선녀의 전설〉(14세기)

영국 초원에 피는 꽃들 중에서 제프리 초서는 데이지를 가장 좋아하는 꽃으로 꼽았습니다. 그는 시 <선녀의 전설>에서 50행이 넘도록 이 작은 들꽃에 열렬한 찬사를 보내며 명랑하면서도 대담한 헌사를 바쳤습니다.

> 풀밭의 모든 꽃 중에서 나는 이 꽃을 가장 사랑한다. 다음 날이면 아침 일찍 피어나, 더없이 행복한 모습으로 내 모든 슬픔을 누그러뜨린다.

'데이지'라는 단어는 고대 영어 dæges eage(낮의 눈)에서 유래했는데, 아마도 어스름에 꽃잎을 닫았다가 아침에 다시 여는 습성을 가리킨 듯합니다. 데이지는 14세기 초에 최초로 언급되었는데, 사람들은 다가오는 봄을 알리는 신호로 이 꽃을 찬미했습니다.

대부분의 문학과 민간전승에서 데이지는 어린 시절의 순수함과 부활을 상징합니다. 빅토리아 시대 작가들은 태어나자마자 죽은 아기들이 남겨진 부모를 위로하기 위해 데이지가 되었다는 오래된 켈트 신화에서 유래했다고 주장했지만, 실은 꽃 피는 시기가 봄이 돌아오는 때와 겹친다는 점도 연관되는 데 일조했을 것입니다. 옛 사람들은 한 번에 데이지 꽃 일곱 개를 밟기 전까지는 겨울이 끝난 게 아니라고 여겼습니다.

데이지는 사랑점을 보거나('그는 나를 사랑한다, 사랑하지 않는다.' 같은 노래) 화환을 만들 때도 가장 인기가 많았습니다. 미국에는 소녀가 데이지를 한 움큼 공중에 뿌리고 나서 잡은 꽃의 개수가 나중에 커서 가지게 될 아이의 숫자라고 믿는 전통이 있었습니다.

데이지는 전통적인 치료법에서도 인기 있는 재료였습니다. 영국의 식물학자 존 제라드는 16세기 말에 쓴 <허블>에서 모든 종류의 통증, 열병, 일부 뇌졸중의 후유증을 포함한 수많은 통증 치료에 데이지를 추천했습니다.

그중 가장 놀라운 처방은 작은 강아지에게 우유와 데이지 뿌리 즙을 섞어 먹이면 더 커지지 않게 해준다는 것입니다. 엘리자베스 시대에는 작은 반려견이 귀족들 사이에서 인기 있었습니다. 품종 개량가들은 인공적으로 개의 성장을 방해하려고 독한 약초로 약을 조제하는 등 다양한 방법을 시도했습니다. 더 충격적인 것은 데이지즙과 마디풀을 아이들에게 일부러 먹여 몸집을 작게 유지하면, 부자들을 위한 바자와 여흥 거리, 접견 자리에 내보내 돈을 벌 수 있다고 여겼다는 점입니다. 셰익스피어는 이런 끔찍한 풍습을 <한여름 밤의 꿈>(1595)에서 넌지시 언급했습니다. "너 난쟁이는 가라. 마디풀로 크지 못하게 된 작은 존재여."

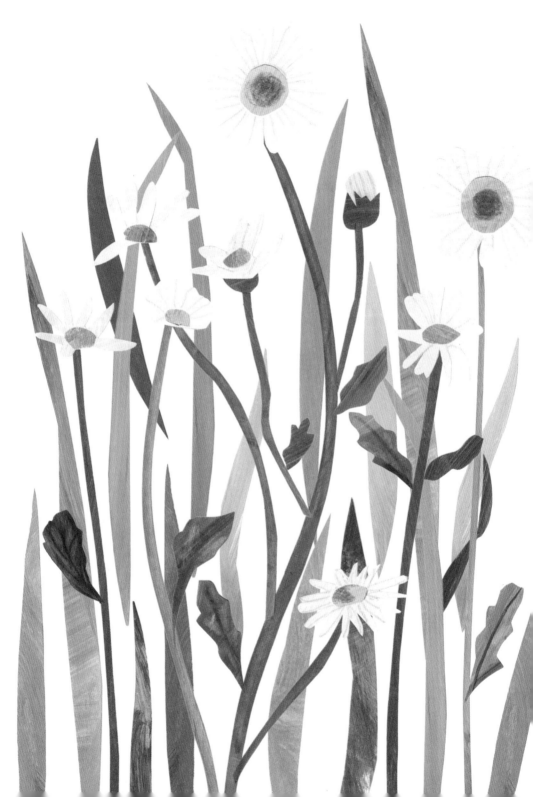

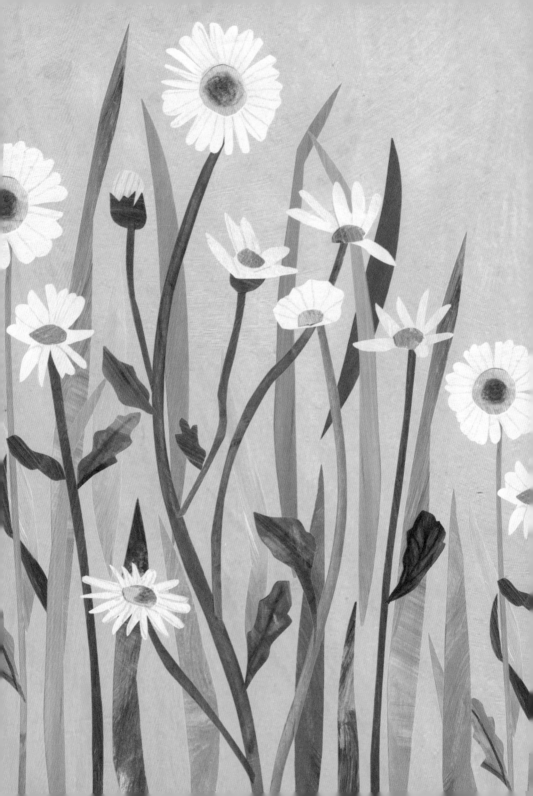

수선화
Daffodil

수선화여,
너는 감히 제비보다 먼저 와서
그 아름다움으로 3월의 바람을 사로잡는구나.

셰익스피어 〈겨울 이야기〉(1623)

셰익스피어가 수선화를 묘사하며 '사로잡는다'는 단어를 썼을 때, 그는 이른 봄에 피는 이 꽃의 순수한 사랑스러움을, 우리가 아직 얼어붙을 것 같은 바람과 차가운 날씨의 수렁에서 허우적거릴 때 갑자기 나타난 봄의 전령 같은 눈부신 아름다움을 말하려 했습니다.

'수선화 눈'은 이른 봄의 눈보라를 부를 때 쓰이기도 합니다. 빅토리아 시대에 수선화는 기사도와 존경을 상징했는데, 아마도 다른 꽃들이 피기까지 참을성 있게 기다리는 모습이 사람들 눈에 띄었기 때문일 것입니다.

수선화는 수 세기 동안 시인들의 마음을 사로잡았습니다. 그중 가장 유명한 것으로 워즈워스의 <수선화>(1807)가 있습니다.

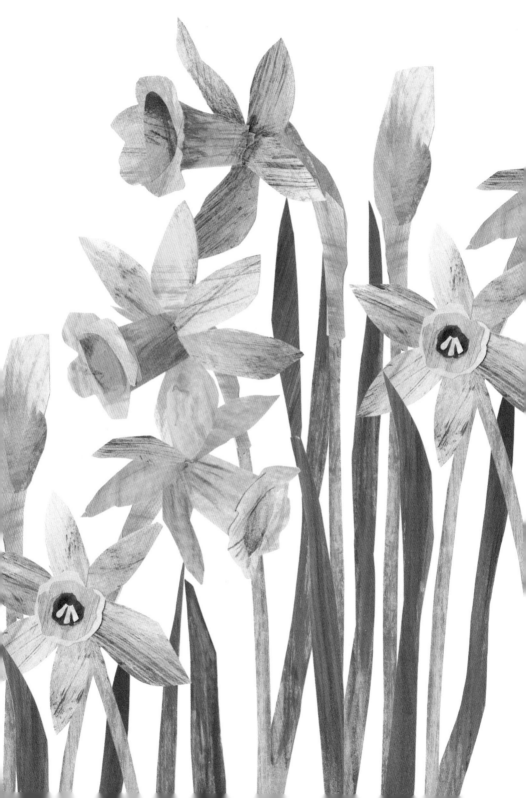

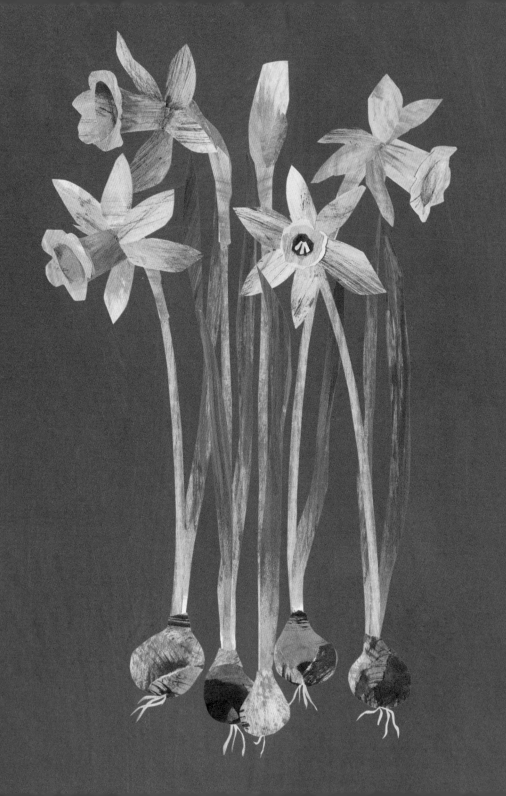

계곡과 언덕 너머로 떠다니는
구름처럼 홀로 떠돌다
나는 보았네
한 무리의 수많은 금빛 수선화를

그러나 이 생기발랄한 꽃에 바쳐진 많은 시와 이야기에는 슬픔이 담겨 있습니다. 17세기 시인인 존 밀턴은 "수선화의 꽃받침은 눈물로 가득하다."라고 썼고, 동시대 사람인 로버트 헤릭은 "우리는 너처럼 아주 잠시 세상에 머무나니 그 시간은 봄처럼 짧아라."라고 했습니다. 그리고 한 세기 후에 퍼시 비시 셸리도 이런 우울한 글을 남겼지요. "이 꽃은 그 아름다움으로 인해 죽는다."

수선화는 이렇게 이중적인 의미가 있는데 왜 그런지 사실 정확하게 알지는 못합니다. 한 가지 설은 민간에서 전해 내려오는 오래된 식물에 대한 이야기 중 고개를 숙이거나 늘어뜨린 꽃은 눈물이나 죽음을 의미했다는 것입니다. 헤릭은 1648년 자신의 시 <수선화 점ᚯ>에서 이러한 미신을 묘사했습니다.

이쪽으로 고개를 늘어뜨린 수선화를 볼 때면
내가 어떻게 될지 짐작할 수 있다.
먼저 나는 고개를 숙이고, 그다음 죽을 것이다.

그리스 신화에도 수선화나 나르시스(수선화의 다른 이름)가 인물의 죽음이나 몰락에 중요한 역할을 하는 특별한 순간들이 나옵니다. 나르시스는 믿을 수 없을 만큼 잘생긴 (바로 그) 청년으로, 물에 비친 자신을 보고 사랑에 빠져 죽음에 이를 때까지 그 모습을 바라보게 됩니다. 그리고 그가 스러진 바로 그 자리에 수선화가 피어납니다. 또 다른 이야기에서 제우스의 아름다운 딸인 페르세포네는 초원에서 자라는 수선화에 매료되어 하데스가 지하세계에서 전차를 몰고 그녀를 납치하러 오는 것을 알아차리지 못합니다.

그렇다고 수선화가 항상 불운을 의미하는 것은 아닙니다. 14세기 후반에 간질은 귀신 들린 병으로 여겨졌는데, 어느 필사본에서 작가가 수선화로 간질을 치료하는 색다른 방법을 권했습니다.

이 약초를 깨끗한 천으로 싸두라.
그 뿌리는 귀신 들린 병에 듣는 약이다.
깨끗한 천에 싼 수선화가 집에 있으면
귀신이 견뎌내지 못한다.

로마 시대 작가이자 박물학자였던 플리니우스 역시 시골집 문 앞에 수선화를 놓아두면 사악한 주술을 막아준다고 생

각했습니다. 흥미로운 것은 역사적으로 질병과 악령이 불가분의 관계로 여겨졌다는 점입니다. 정신 건강상의 문제나 열병, 간질이 모두 초자연적인 힘 때문에 생기는 질병이라고 믿었던 것입니다.

중세 어느 기록물에는 정신병에 관한 치료법으로 환자의 두 손을 등 뒤로 묶은 다음 오른손에 수선화를 두라고 되어 있습니다. 다른 문서에는 수선화를 가지고 다니면 광기에서 구해주고, 악령을 집에서 몰아내고, 야경증夜驚症을 예방한다고 기록되어 있습니다.

해바라기
Sunflower

우리만의 스튜디오에서 고갱과 함께 살 수 있길 바라며
나는 그곳을 좀 꾸며보고 싶어.
커다란 해바라기만으로.

빈센트 반 고흐가 동생 테오에게 보낸 편지 中(1888)

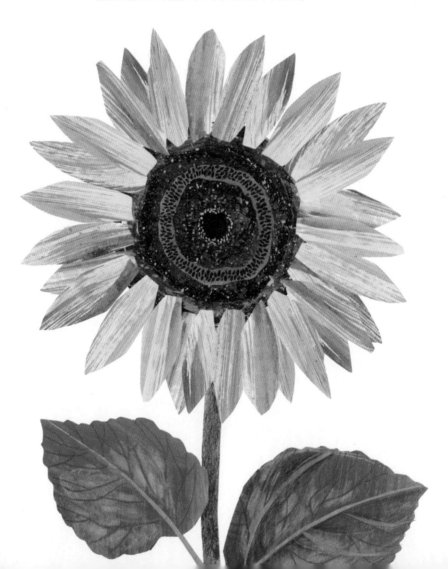

사람들은 놀라우리만큼 오래전부터 해바라기를 재배했습니다. 고고학자들은 이 밝고 생기 넘치는 꽃을 4,000년 전 멕시코 원주민들이 처음 길렀고, 인류가 가장 일찍 재배한 식물 중 하나라고 믿습니다. 아즈텍인에게 해바라기는 영양소가 풍부한 식량원이자 매우 뿌리 깊은 신앙의 상징이었습니다.

스페인 신부인 프레이 베르나디노 데 사아군은 16세기 아즈텍 사회를 기록하며 해바라기를 태양신 우이칠로포치틀리를 위한 의식에 사용하는 모습을 묘사했습니다. 해바라기가 태양을 닮은 것, 꽃이 마치 마술을 부리듯 고개를 돌려 낮 동안 태양의 움직임을 쫓는다는 사실이 태양을 숭배하는 문화를 지닌 이들에게는 매우 흥미로웠을 것입니다.

아즈텍의 후손으로 여겨지는 멕시코 원주민인 오토미족은 여전히 해바라기를 다 누크하dä nukhä 라고 부르는데, '태양신을 바라보는 커다란 꽃'이란 의미입니다. 오토미족의 예배당은 오늘날까지도 이 상징적인 꽃으로 장식되어 있습니다.

해바라기는 고대 원주민 사회에서 보라색 염료부터 뱀에 물렸을 때의 치료제, 머릿기름, 보디 페인트에 이르기까지 실용적이고 의학적인 용도로 매우 다양하게 쓰였습니다. 스페인 침략자들은 16세기 무렵에 해바라기 씨를 유럽으로 가져왔습니다. 그 후 몇백 년간 해바라기는 상류사회에서 매우 인

기 있는 관상용 식물이었고, 존 제라드와 같은 약초학자와 의사들의 관심을 끌었습니다.

　제라드와 그의 동시대 사람들은 해바라기에 일종의 최음제와 같은 효능이 있다고 확신했습니다. 1570년대 스페인 국왕의 주치의였던 프란시스코 에르난데스는 7년간 멕시코 근방을 여행하며 그 지역의 약용식물 자료를 수집했습니다. 그는 해바라기 씨가 성욕을 자극한다는 이야기를 듣고 고국에 돌아와, 의사들과 원하는 결과를 얻고자 제각각의 처방을 실험했습니다. 과연 얼만큼 과학적으로 엄정한 과정을 거쳤는지 알 길은 없지만, 여러 번의 실험 끝에 제라드는 자신이 성공했다고 주장했습니다. "우리는 실험을 통해 꽃이 피기 전 봉오리를 끓여서 아티초크처럼 버터, 식초, 후추와 함께 먹으면 해바라기 씨가 육체적 욕망을 일으켜 대단히 즐거운 밀회가 가능하다는 점을 발견했다. 이는 아티초크의 효능을 훨씬 능가한다." 그러나 사실상 얼마나 효과가 있었을지는 알 수 없는 일입니다.

운향
Rue

화 있을진저, 너희 바리새인이여!
너희가 박하와 운향과 모든 채소의 십일조는 드리되
공의와 하나님께 대한 사랑은 버리는도다.
그러나 이것도 행하고 저것도 버리지 말아야 할지니라.

〈누가복음〉 11장 42절

 운향rue은 꽤 우울한 이름으로 알려져 있지만 놀랍게도 영어 rue(후회하다)와는 아무런 관련이 없습니다. rue를 후회한다는 뜻으로 사용하는 경우에는 그 어원이 아주 오래전 게르만인의 격렬했던 과거 생활과 게르만어인 khrewan(슬프게 하다)라는 단어로까지 거슬러 올라갑니다. 이 단어는 더 오래된 '누군가를 치거나 때리다'라는 뜻에서 비롯되었습니다. 이렇듯 영어로는 후회를 연상시키지만, 식물 운향 rue는 보다 즐거운 의미인 고대 그리스어 reuo(해방하다) 혹은 reo(보존하다)에서 온 듯합니다.

 어쨌든 이러한 차이점에도 불구하고 운향은 두 가지 의미를 모두 포함하게 되었습니다. 셰익스피어는 운향을 무대 위로 끌어들였습니다. <햄릿>에서 오필리어는 거트루드에게

배신에 대한 명백한 비난과 회개를 요구하는 의미로 운향을 건넵니다(햄릿의 어머니 거트루드는 남편을 살해한 햄릿의 숙부와 결혼함). 오래전 사람들 사이에서 운향은 '주일의 은혜로운 약초'라고 불렸는데, 기독교인의 용서는 진정한 참회와 회개에 뒤따른다는 생각에서 비롯된 것입니다.

운향은 치료와 마법의 약초로 훨씬 더 흥미로운 이력이 있습니다. 민간 치료사들은 지중해 지역에서 자생한 운향을 위나 피부에 생기는 병의 치료와 임신 중절에 수천 년간 사용해 왔습니다. 또한 사람들은 이 약초가 요술과 사시邪視(악의적으로 상대를 노려보는 것, 대상자에게 저주를 거는 마력)를 막아준다고 생각했습니다. 이탈리아에는 나쁜 악령을 쫓는 부적으로 운향과 작은 신성한 물건들을 넣은 브레비(목에 거는 작은 주머니)를 만드는 전통이 있었습니다.

유럽 여러 나라에서는 운향의 어린 가지를 문 출입구 위에 올려두면 마녀가 안으로 들어오지 못한다고 생각했습니다. 16세기 수사이자 열성적인 퇴마사였던 지롤라모 멩기는 "퇴마사들은 의심을 보이거나 미봉책을 써서는 안 된다. 악령을 성수와 향, 운향과 같은 약초로 공격해야 한다."라며 운향을 추천했습니다. 로마 가톨릭교회는 회개 미사에서 성수를 뿌릴 때 지금도 여전히 운향 가지를 사용합니다.

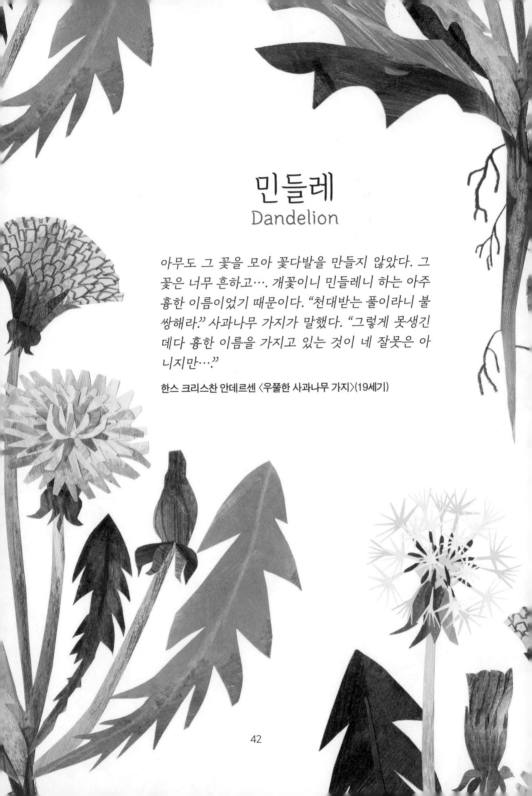

민들레
Dandelion

아무도 그 꽃을 모아 꽃다발을 만들지 않았다. 그 꽃은 너무 흔하고…. 개꽃이니 민들레니 하는 아주 흉한 이름이었기 때문이다. "천대받는 풀이라니 불쌍해라." 사과나무 가지가 말했다. "그렇게 못생긴 데다 흉한 이름을 가지고 있는 것이 네 잘못은 아니지만…"

한스 크리스찬 안데르센 〈우쭐한 사과나무 가지〉(19세기)

민들레의 영어 이름인 dandelion은 잎사귀 혹은 노란 꽃잎의 삐죽삐죽한 모양에서 따온 것으로, 프랑스어로 '사자의 이빨dent de lion'이 중세 초기에 변형된 표현입니다. 이탈리아어의 덴떼디레오네dente di leone, 스페인어의 디엔떼데레온diente de león, 포르투갈어의 덴트드리아옹dente-de-leão, 독일어의 뢰븐찬Löwen-zahn, 노르웨이어의 러베탄løvetann을 포함해서 여러 다른 나라에서도 이와 같은 비유를 사용하고 있습니다.

그러나 이 보잘것없던 잡초에 사람들이 붙여준 별명들이야말로 그 역사와 성격을 훨씬 더 많이 알려줍니다. 시간 알리미, 아랫머리 시계, 솜털 열매, 요정 시계 등 모두 민들레 머리의 홀씨를 몇 번 불어서 날려 보내는지로 몇 시인지 맞히는 어린 시절 놀이를 떠오르게 합니다.

비슷한 방식으로 사랑점을 치기도 합니다. "그는 나를 사랑한다, 사랑하지 않는다."라고 말을 되뇌며 민들레 홀씨를 불어서 연인의 진짜 의중을 맞혀보거나 한 번에 모든 홀씨를 불어 날리며 소원을 비는 겁니다. 셰익스피어는 <오셀로>(1603)에서 "내 모든 어리석은 사랑을 그리하여 나는 하늘로 불어 날려 보낸다."라는 대사로 이런 미신이 있었음을 넌지시 암시했습니다. 독일과 네덜란드에는 어린이가 민들레 홀씨를 불고서 홀씨가 날아가는 동안 해를 세며 "나는 몇 살이 될까?" 하고 묻는 전통이 있다고 합니다.

아이가 밤에 오줌을 쌀까 봐 민들레를 만지거나 꺾지 말라는 미신도 있었습니다. 이 꽃을 소변에 대한 치료제로 가장 먼저 언급한 문헌은 <신수본초>(중국 당나라 의학서적)로 7세기까지 거슬러 올라가지만, 서양 식물학자에게 민들레와 오줌 사이의 연관성은 확실한 의학적 지식보다는 모방 마술 혹은 중세시대적 발상 때문이었을지 모릅니다. 꽃이 노란색이니까 소변과 관련된 질병의 치료제로 쓴 것입니다. 다른 지역에서도 이 잡초를 오줌 침대, 오줌싸개 침대, 자다 쉬하기, 삐쌍리piss-en-lit(프랑스어로 오줌 침대) 등으로 불렀습니다.

민들레와 관련된 민간요법은 실용적인 것부터 매우 기괴한 것까지 다양합니다. 그중에는 줄기에서 나오는 하얀 우윳빛 수액을 벌레 혹은 식물의 가시에 쏘인 부위나 오래된 사마귀에 문지르는 치료법도 있었습니다. 덕분에 민들레는 '악마의 우유 통' 혹은 덴마크어로 '우유 통'을 뜻하는 멜케뵈트라고 불렸습니다.

미국에서는 열병을 예방하기 위해 부활절 직전의 세족 목요일에 민들레 잎을 먹었습니다. 빅토리아 시대 초기 아일랜드에서는 민들레 잎을 씹으면 심장 질환에 도움이 된다고 믿었는데, 수천 마일 떨어진 아메리카 대륙의 메스콰키족은 정확히 같은 이유로 민들레의 뿌리를 씹었습니다.

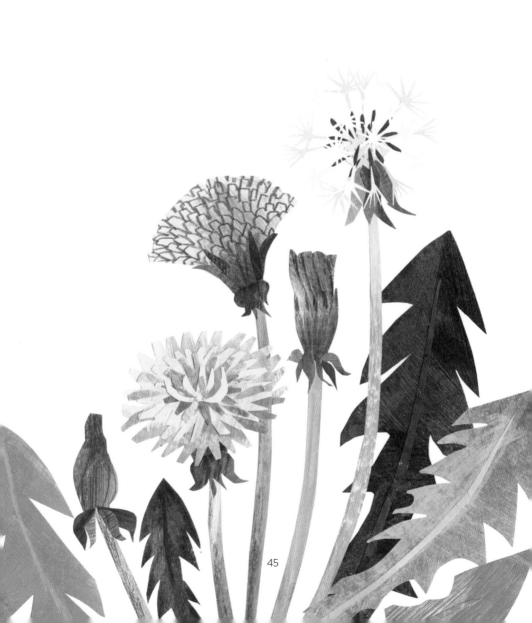

45

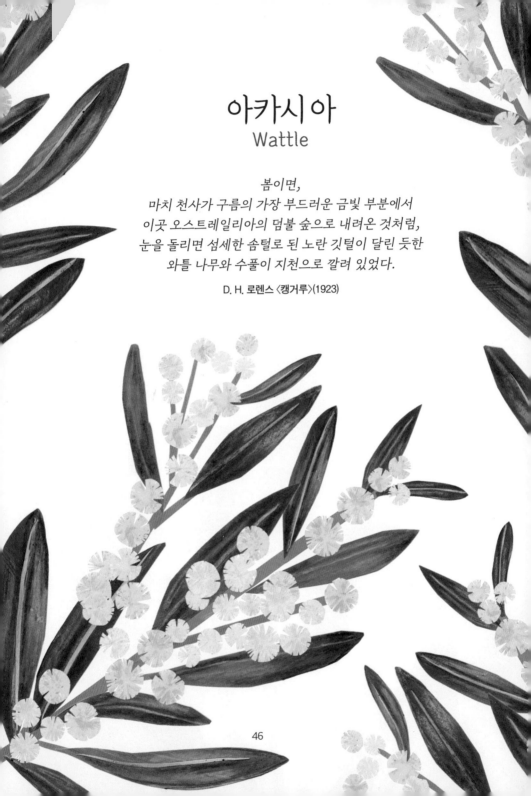

아카시아
Wattle

봄이면,
마치 천사가 구름의 가장 부드러운 금빛 부분에서
이곳 오스트레일리아의 덤불 숲으로 내려온 것처럼,
눈을 돌리면 섬세한 솜털로 된 노란 깃털이 달린 듯한
와틀 나무와 수풀이 지천으로 깔려 있었다.

D. H. 로렌스 〈캥거루〉(1923)

아카시아는 호주에서 '와틀'이란 이름으로 불립니다. 아주 오래된 식물군에 속하는 이 꽃은 현재 호주 대륙에만도 수천 가지 종류가 자라며, 호주 원주민들의 문화뿐만 아니라 식민지 정착민들의 희망과 경험을 상징하게 되었습니다.

원주민들은 호주에서 약 5만 년 가까이 살아왔습니다. 긴 시간 동안 원주민의 고대 공동체에서는 와틀을 무수히 많은 곳에 귀하게 사용했습니다. 이 식물은 껍질부터 꽃잎, 목재, 뿌리까지 모든 부분이 쓸모 있습니다. 방패와 뒤지개(원시적인 농경기구. 땅속을 뒤져 식물의 뿌리나 열매를 캐는 데 쓰던 나무나 뼈로 만든 연장), 약, 접착제에 이르기까지 와틀은 실용적인 면에서도 중요하지만 영적인 의의도 지니고 있습니다. 예를 들어 야라 계곡에서는 우룬제리족이 은빛 와틀을 '무얀'이라고 부릅니다.

와틀 꽃이 피는 건 이들에게는 뱀장어 낚시 철을 알리는 신호이면서 동시에 '과거 조상들을 기억할 때'라는 의미입니다. 또 그들은 와틀 나무뿌리로 부메랑을 만들고, 와틀 나무의 달콤한 진물을 마시고, 기침이나 위장통, 류머티즘을 치료하는 약을 만들었습니다. 호주 국토의 광대한 지역들에는 마이올(아카시아 펜둘라), 멀가(아카시아 아네우라), 브리갈로(아카시아 하포필러), 깃지(아카시아 캠베게)와 같이 원주민들이 와틀을 부르던 이름이 붙여졌습니다.

'와틀'이라는 이름은 18세기 후반 정착민이 여러 아카시아 나무막대를 와틀(윗가지)에 진흙을 발라서 임시 건물을 만드는 데서 유래했습니다. 이렇게 나뭇가지를 엮고 그 위에 진흙이나 동물의 똥을 발라서 벽을 만드는 것은 중세의 건축 방식이었습니다.

초기 식민지 정착민들에게 와틀은 매우 다양한 생태계가 있는 호주 모든 주와 지역에서 자란다는 점 때문에 강한 애국심의 상징이 되었습니다. 1910년 9월 1일, 사람들은 와틀 나무를 심어 거리를 장식하고 와틀 가지를 몸에 지니고 다니면서 국경일로서의 첫 번째 와틀데이를 기념했습니다. 그러다 곧 1차 세계대전이 일어났고, 사람들이 와틀을 단추 구멍에 달거나 배지로 차고 전쟁 물자와 적십자를 위한 기금을 모으면서 와틀에 특별한 의미가 부여되었습니다. 바로 전쟁에서 죽은 이들에 대한 추모입니다. 호주 사람들이 1929년 전사자 묘지 순례로 서부 전선을 방문했을 당시, 가족들은 와틀의 어린 나뭇가지를 가져와 사랑하는 사람의 무덤가에 심었습니다.

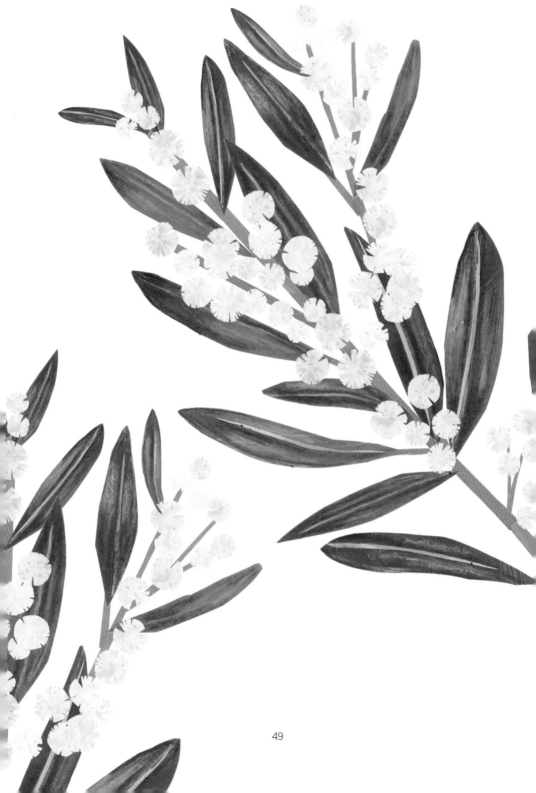

팬지
Pansy

누군가를 마법의 약으로 어쩔 도리 없이 사랑에 빠지게 할 수 있으리라는 발상은 무척이나 오래되었습니다. 몇 세기 동안 사람들은 욕망하는 대상을 연인으로 만들거나 막 싹트려는 감정을 원하는 방향으로 밀어붙여볼 요량으로 효과가 있을 법한 음료를 만들었습니다.

가장 유명한 예는 셰익스피어의 <한여름 밤의 꿈>에 등장하는 장난꾸러기 요정 퍽이 사용했던 것입니다. 퍽의 묘약에는 삼색제비꽃 혹은 야생 팬지로 더 잘 알려진 꽃이 들어 있는데, 이 묘약 때문에 요정 여왕 티타니아가 잠에서 깨자마자 마주친 첫 상대와 사랑에 빠지고 맙니다. 그리고 그 상대는 바로 당나귀 머리를 한 직공 보틈이었습니다.

당시 관객에게 강력한 사랑의 묘약이나 '미약'이라는 개념

은 전혀 이상한 것이 아니었습니다. 중세시대 때 사랑의 묘약은 아주 흔했고 열렬히 구애하게 만드는 주문의 기원도 아주 오래전으로 거슬러 올라갑니다. (대영 도서관에 3세기 것으로 보이는 이집트의 방대한 주문 컬렉션이 소장되어 있습니다) 사람들은 사랑의 묘약 안에 들어간 재료의 형상이나 연상되는 것이 무엇이냐에 따라 로맨틱하고 관능적인 감각이 더 일깨워진다

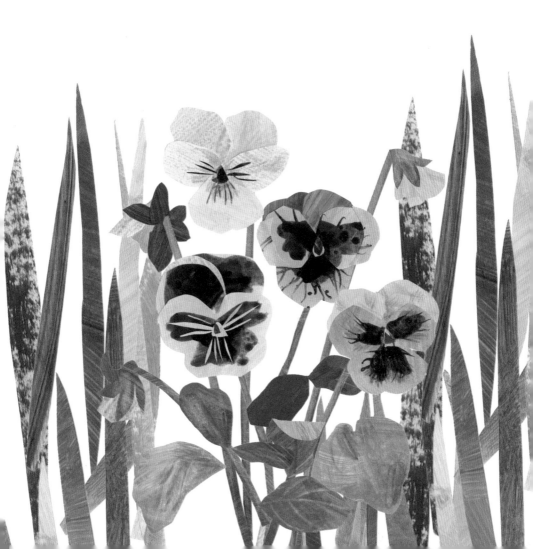

고 믿었습니다. 그래서 동물의 심장이나 생식기관도 심장 모양을 한 팬지만큼이나 인기가 있었습니다.

팬지가 불리던 이름만 봐도 사랑의 묘약으로서의 인기를 실감할 수 있습니다. 매력적이고 재미있는 이름들이 너무나 많습니다. 마음에 들어요Tickle-my-fancy, 껴안아 주세요Come-and-cuddle-me, 마음의 기쁨Heart's Delight, 얼른 일어나서 키스해요Jack-jump-up-and-kiss-me, 키스하고 올려다보기Kiss-and-look-up, 그녀에게 달콤하게 키스를Kiss-her-in-the-buttery, 나를 불러줘요Call-me-to-you, 사랑하는 그대Loving Idol와 같은 것들입니다. 이 꽃의 프랑스 이름은 빵세 소바주pensée sauvage(야만적인 생각)입니다. (팬지는 빵세의 변형입니다)

그러나 당시에 이런 소원을 빌 때는 조심해야 했습니다. 16세기 동안 성적 접촉으로 전염되는 가장 치명적인 병 중 하나인 매독이 유럽 널리 맹위를 떨치고 있었기 때문입니다. 런던도 예외는 아니었습니다. 페니실린이 없었던 시절이라 매독의 기세를 정통으로 맞은 환자들은 심한 열, 정신이상, 끔찍하고 고통스러운 신체적인 손상에 속수무책으로 당해야 했습니다. 엘리자베스 집권 시기에 이발사 겸 외과의였던 윌리엄 크라우스는 런던에 매독 환자들이 너무 많아져서 병원이 그야말로 '무한히 늘어나는 수'를 감당하지 못한다고 기록

했습니다. 당시 유일한 치료제는 매독을 '프랑스 수두'라고
불렀던 의사 니콜라스 컬페퍼가 추천한 물약뿐이었습니다.
그 물약은 아이러니하게도 애인을 유혹하며 소원을 빌었던
바로 그 꽃, 팬지로 만든 것이었습니다.

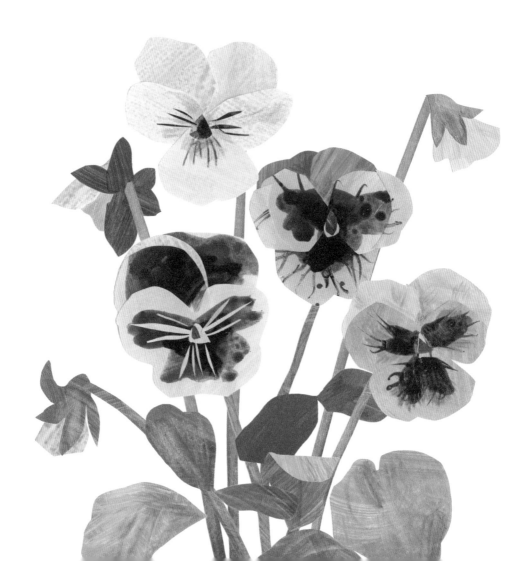

국화
Chrysanthemum

秋來菊花氣　국화 향기를 품은 가을이 오고
深山客重尋　깊은 산 속에 손님이 다시 찾아오면
露葉疑涵玉　이슬 머금은 잎은 젖은 옥처럼 보이리
風花似散金　불어오는 바람 속에 흩어지는 꽃잎은
　　　　　　금이 흩뿌려지는 것 같아

<div align="right">최선위(7세기 당나라 시인)</div>

중국인들에게 '쥬화', 국화처럼 중요한 식물이 있을까요? 가을에 꽃 피우는 국화는 정원의 다른 꽃과 풀들이 시들어갈 때 오히려 무성히 자라나는 성향 덕분에 매우 강렬한 문화적 상징이 되었습니다.

가을은 언제나 고대 중국 문화에서 다소 우울한 때를 의미했습니다. 봄과 여름이 성장과 성숙의 계절이라면, 가을과 겨울은 파괴와 은둔의 시간이었습니다. 공개 처형은 자연의 질서에 맞추어 가을과 겨울에 행해졌고 이 시기에 맞춰 은자들과 학자들도 공적인 삶에서 물러났습니다. 그러면서 국화는 공자를 따르는 사람들의 꽃으로 고매한 인품과 지혜, 우아한 고독을 상징하게 되었습니다.

중국 예술과 문학에서 자주 쓰인 사군자는 매화, 난초, 대나무, 국화를 가리킵니다. 네 가지 식물 모두 저마다의 아름다움과 덕성으로 사랑받았습니다. 그중 국화는 어려운 환경속에서 꽃 피우며 역경을 이기고 나이가 들어서도 계속 성장하는 사람을 상징합니다. 사람들은 중양절(중국에서 유래된 음력 9월 9일 세시 명절)에 국화주나 국화차를 마시면 장수하거나, 운 좋으면 불사의 몸이 된다고 여겼습니다.

국화는 중국 문헌 <예기>에서 처음 언급되었습니다. <예기>는 기원전 500년경에 처음 편찬되었다고 알려져 있는데, 국화가 일본에 전해진 것은 그로부터 1000년 가까이 지난 후입니다. 일본에서 국화는 '키쿠'라는 이름으로 불리고 역시장수를 상징하는데, 이후에는 천황가와 일본 정부를 의미하는 꽃이 되었습니다. 국화장菊花章은 일본에서 가장 영예로운 훈장에 해당하고 키쿠노세쿠(국화의 날)는 행복의 축제라고도 불리지만, 하얀 국화는 장례식에 쓰이는 꽃이기도 합니다.

18세기에 이르러 국화에 크리산티멈Chrysanthemum이란 이름이 이름이 붙여졌습니다. 그리스어로 금을 뜻하는 chrysos와 꽃을 뜻하는 anthos이 합해진 크리산티멈, 즉 국화는 꽃의 색깔에 따라 각기 다른 의미를 지닙니다. 빅토리아 시대 꽃의 붉은색은 깊은 사랑을, 흰색은 진실을 의미했습니다.

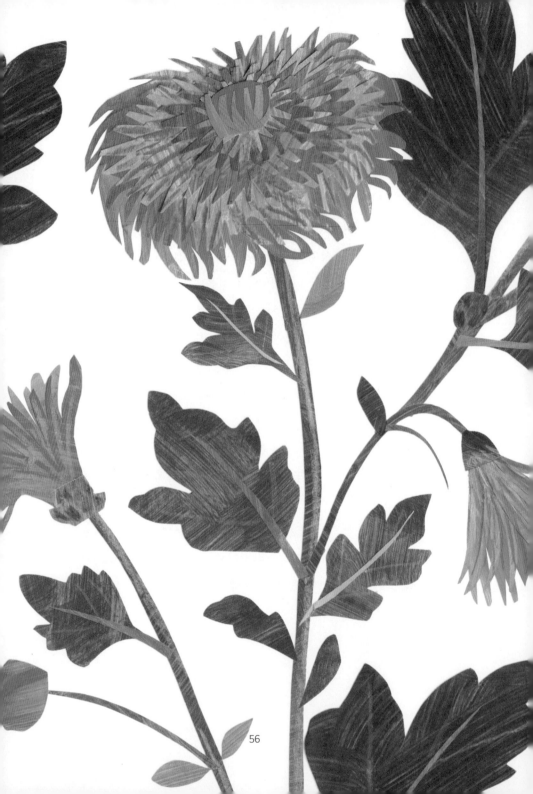

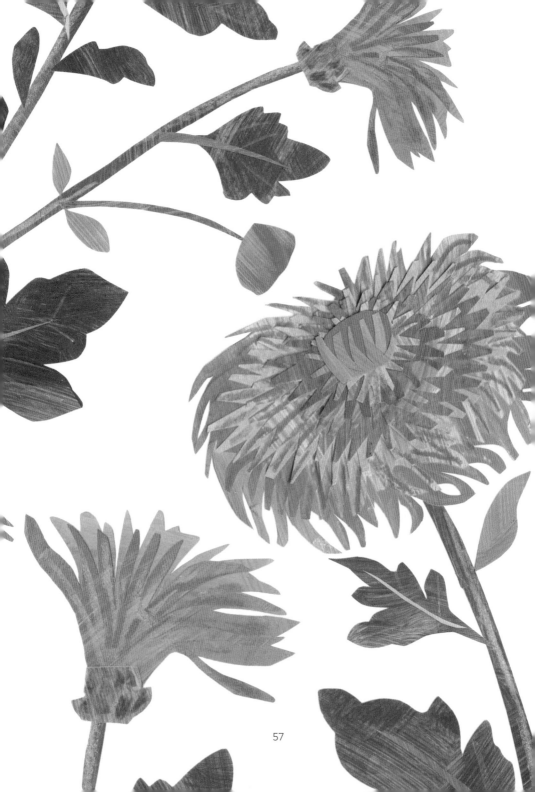

유럽에는 하얀 국화를 아기 예수와 연결 짓는 특이한 전설도 있습니다. 국화가 예수 탄생과 같은 시기에 피어났다고 여겨졌기 때문입니다. 세 명의 동방 박사가 마구간에 도착했을 때, 그중 한 사람이 바깥에 하얀 국화가 자라 있는 것을 보고는 그것을 꺾어 아기에게 건넸다는 이야기입니다.

찰스 스키너는 <우리 땅의 신화와 전설>(1896)에서 "모든 이가 베들레헴의 별과 같이 하얀 겨울꽃을 피우는 빛나는 존재 앞에 무릎을 꿇었다."라고 썼습니다. 독일 슈바르츠발트

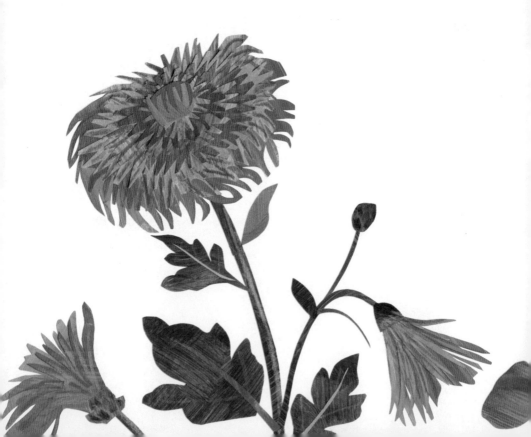

지역에서는 크리스마스 전날 어느 농부 가족이 문 앞에서 누더기 입은 소년을 발견하고는 집안으로 맞아들인 이야기가 전해집니다. 그들이 아이에게 음식을 주자 아이는 자신이 아기 예수라고 말하고는 사라졌는데, 이튿날 아침이 되자 하얀 국화 두 송이가 문 앞에 신비롭게 피어 있었다고 합니다.

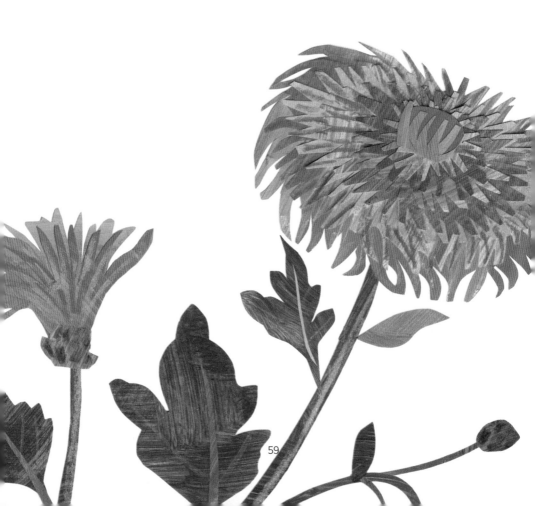

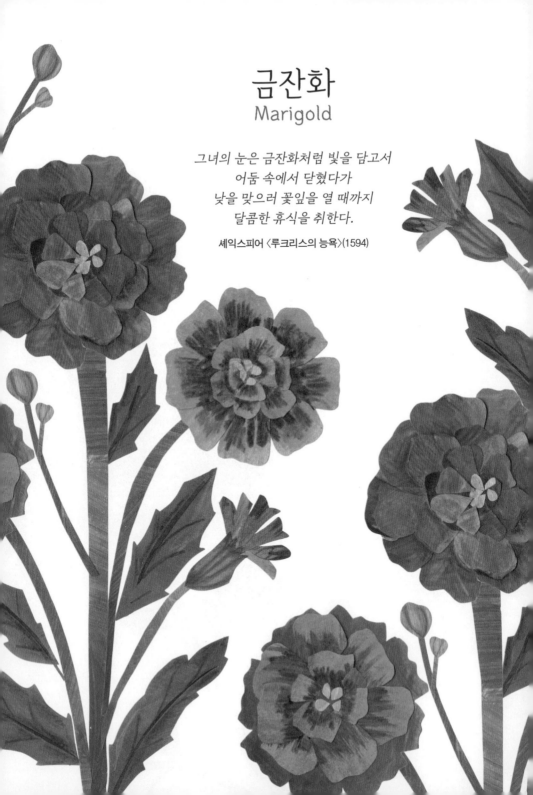

금잔화
Marigold

그녀의 눈은 금잔화처럼 빛을 담고서
어둠 속에서 닫혔다가
낮을 맞으러 꽃잎을 열 때까지
달콤한 휴식을 취한다.

셰익스피어 〈루크리스의 능욕〉(1594)

중세 의학에는 초자연적 세계와 실제 세계가 뒤얽혀 있었습니다. 사람들은 특정 식물에는 마력이 있거나 마법을 부리는 성질이 있다고 믿었습니다. 고대부터 전해 내려오던 상상 속 식물은 사람에게 날아다니거나 죽은 자를 되살리게 하는 초인적인 능력을 준다고 여겨졌습니다. 들판과 숲에서 실제 자라는 식물 중에도 치료의식에 쓰이면 사람들이 갑작스레 마법의 힘을 갖게 하는 것이 있다고 여겼는데 금잔화도 그중 하나였습니다.

　　일상에서 마주치는 식물에 주술의 힘이 깃들도록 하려면 특별한 조건이 필요했습니다. 대개 하루나 한 해 중 특정 시간에만 식물을 채집한다거나, 특정 숫자에 맞추어 복용하거나(예를 들어 삼 세 번), 꽃을 꺾어 약을 제조할 때 일정하게 운을 맞추어 주문을 외는 일 등이었습니다.

　　중세의 약초학 문헌에는 아침에 첫 번째로 금잔화를 본 사람은 그날 온종일 열병에 걸리지 않는다고 쓰여 있습니다. 만일 누군가 금잔화를 모아 치료제를 만들고 싶다면 달이 처녀자리에 있는 8월에 채집해야 하고, 그날은 어떤 음식도 섭취하지 말아야 했습니다. 채집하는 사람은 도덕적으로도 순수하고 칠종죄(가톨릭·정교회에서 규정하는 죄의 근원이자 7가지 죄악으로 교만, 음욕, 나태 등)를 짓지 않아야 했습니다. 일단 금잔화를 꺾으면 월계수 잎과 투구꽃으로 감싸야 하는데, 꽃으로

만들어진 이 부적이 악의적인 구설수에 오르지 않고 온갖 불운으로부터 그 사람을 보호하여 "친구와 적 모두가 온당하고 더욱 다정한 말로 맞이하리라."라고 적혀 있습니다.

진실을 알려주는 마법도 가능해서, 도둑맞은 사람이 금잔화 부적을 목에 걸면 도둑이 누구인지 알려주는 꿈을 꾸게 된다고 했습니다. "그대는 도둑이 누구인지 그 사람의 특징을 알게 되고 느끼게 되리니." 금잔화의 힘은 여기서 그치지 않습니다. 사람들은 이 꽃이 (이질로 인한) '피가 섞인 설사' 역시 치료할 수 있다고 생각해서 잎을 곱게 빻아서 물에 타서 마시면 설사가 멈춘다고 여겼습니다.

금잔화의 영어 이름인 마리골드는 '마리아의 황금'을 의미합니다. 고대 켈트어로는 러스 마리^{Lus Mairi}, '마리아의 약초'입니다. 처음 이름이 기록된 것은 '세인트 마리굴즈'라고 부른 1373년 역병에 관한 처방전이었습니다. 꽃의 금빛 색이 진짜 금화 혹은 태양의 신성한 빛을 상징하면서 성모 마리아의 영광을 위한 제단에 바쳐졌습니다. 셰익스피어는 금잔화를 '마리아의 꽃봉오리'라고 불렀습니다.

금잔화는 중세 시대의 장례식에도 쓰였습니다. 밤에는 꽃잎을 닫았다가 첫 새벽빛에 다시 여는 모습이 마치 (기독교에서 말하는) 부활하기 전 짧은 잠과 같은 죽음을 연상시켰기 때문입니다.

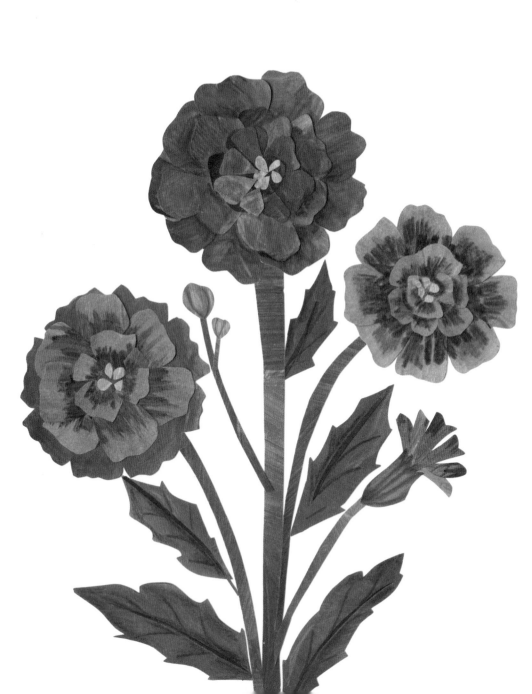

한련
Nasturtium

여름 저녁 시간
황금빛 꽃이 고운 전깃불처럼 반짝인다고 한다
사랑으로 충전된 내 눈도 그렇게 빛나리니
온 마음을 채운 커다란 환희가
급한 물살처럼 내 몸을 통과할 때

새뮤얼 테일러 코울리지 〈셔튼 바스에서 쓴 시〉(1795)

가끔 어떤 식물의 이름은 정말 그 특징을 잘 잡아냅니다. 바로 한련이 그 완벽한 예라고 할 수 있습니다. 이 꽃의 영어 이름 Nasturtium은 '콧속의 회오리nasal-twister'라는 뜻으로 얼얼하고 겨자같이 매운맛 덕분에 붙여졌습니다. 한련의 꽃이나 잎을 약간 뜯어 먹어보면 코에 주름이 잡힐 정도로 후추처럼 알싸하고 톡 쏘는 맛이 느껴지는데, 아주 잘 들어맞는 이름이 붙여졌다는 걸 알게 됩니다.

한련은 아메리카 대륙이 원산지로, 16세기 식물학자인 니콜라스 모나르데스가 스페인으로 가져왔다고 알려져 있습니다. 한련의 겨자 같은 풍미는 당시 정원사와 식물학자에게만 드물게 인기를 끌었습니다.

이 꽃이 유럽 여러 나라에 도착한 지 고작 몇 해 만에 존 제라드는 자신이 인디언 겨자라고 불렀던 이 씨앗을 손에 넣었습니다. 그러고는 희귀하고 아름다운 노란색, 붉은색, 오렌지색의 꽃에 빠져들었습니다.

한련을 가리키는 학명 역시 드물게 낭만적입니다. 칼 린네는 한련을 Tropaeolum이라고 이름 붙였는데, 고대 그리스어

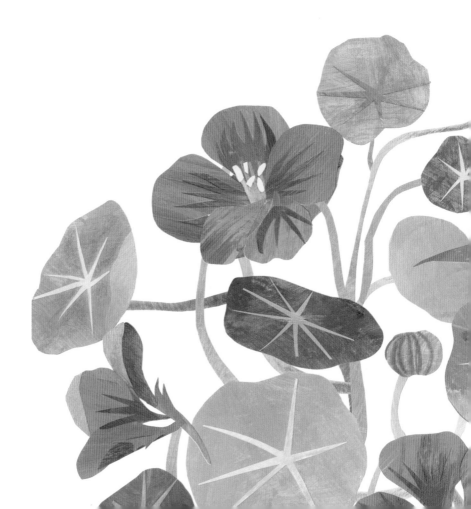

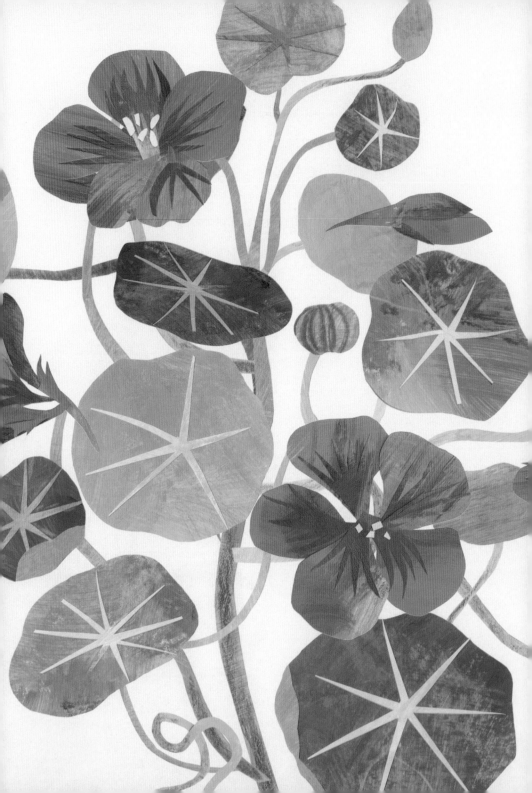

로 '트로피' 혹은 '상'을 의미합니다. 린네는 이 식물의 둥근 잎을 보고 그리스 병사의 방패를, 밝은색 꽃에서는 피로 물든 투구를 떠올린 듯합니다. 전투가 끝나면 이긴 쪽은 무찌른 적의 갑옷과 투구를 걸어두거나, 신에게 충성을 맹세하거나 감사하는 마음의 표시로 전리품을 전시하곤 했습니다. 그래서 빅토리아 시대에 한련은 애국심(노란색 한련) 혹은 전리품(암적색 한련)과 같은 꽃말을 지녔습니다.

한련은 정원사와 시골 사람들에게 흥미로운 수수께끼를 선사했습니다. 한련의 개체 수가 더욱 많아진 17~18세기, 사람들은 이 꽃이 해질 무렵 작은 빛을 뿜어내는 것을 발견했습니다. 린네의 딸인 엘리자베스가 이 기이한 현상에 관한 논문을 썼고, 1762년 왕립 스웨덴 과학한림원에서 이 논문이 출판되어 '엘리자베스 린네 현상'으로 알려지게 되었습니다. 그러나 왜 한련이 이른 저녁 시간에 빛을 발하는지는 밝혀지지 않았습니다.

대중적으로 그저 마법이니 초자연적인 힘이니 하는 것들로 관심이 쏠려 있었지만, 당시 과학자들은 어쨌든 전기나 인광(흡수된 빛을 저장하였다가 시간이 경과한 후 방사하는 것)에 의해 생겨난다고 생각했습니다. 윌리엄 워즈워스와 새뮤얼 테일러 코울리지는 이 현상에 관한 시를 쓰기도 했습니다.

1914년에야 어느 독일인 교수가 이 수수께끼를 밝혀냈는

데, 실은 광학적으로 우리 눈이 저조도
(약한 빛)에서 한련을 지각하면서 일어
난 현상이었습니다.

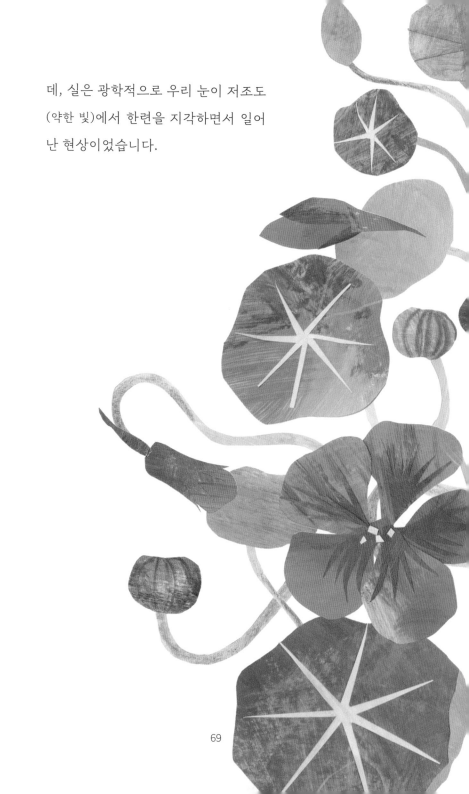

인동덩굴
Honeysuckle

당신 잠드세요, 내가 그대를 팔로 감을 테니.
요정들아 가려무나, 모두 멀찌감치 떨어져 있으렴.
담쟁이가 달콤한 인동덩굴을 부드럽게 꼬아 감듯
여자인 담쟁이가 느릅나무의 나무껍질 가지를 감싸듯 그렇게
아, 내가 얼마나 당신을 사랑하는지! 이토록 그대에게 빠져드는지!

셰익스피어 〈한여름 밤의 꿈〉(1595)

인동덩굴은 다른 식물들 둘레로 덩굴손을 꼬아 엉겨 올라가며 자랍니다. 얼마나 왕성하게 자라는지 때로는 매달린 식물을 죄어 자라지 못하게 할 때도 있습니다. 중세시대 작가들은 인동덩굴의 습성을 흥미로워하며 인간의 감정과 약점을 비유하는 데 썼습니다. 낮에는 얌전하다가 밤이 되면 꽃잎을 열어 황홀하고 선명한 향기를 풍기고 생기를 띠는 습성이 있어 강렬한 성애와 관능적인 꿈을 연상시키는 식물이 된 것도 놀랄 일은 아닙니다.

엘리자베스 시대의 사람들은 인동덩굴을 몹시 아꼈습니다. 정원 안에서의 밀회나 키스를 위한 구석과 지붕이 있는 산책로를 만들기에 이 덩굴만한 것이 없었기 때문입니다. <헛소동>(1598년에 셰익스피어가 쓴 희곡)에서 햇빛에 무르익은 인동덩굴이 베아트리스를 빛이 차단된 정자로 몰래 들여보내는데, 누가 봐도 그 장면은 성과 욕망을 암시합니다.

17세기 초 루벤스의 자화상 <인동덩굴 그늘에서 루벤스와 이사벨라 브란트>에서는 루벤스와 아내가 인동덩굴 그늘에서 서로 다정하게 손을 잡고 앉아 있는데, 이처럼 인동덩굴은 깊고 헌신적인 사랑을 상징하기도 합니다. 관객은 이 그림이 피어나는 로맨스와 결혼으로 열매 맺은 사랑을 의미한다는 점을 분명히 알았을 것입니다. 그러나 엘리자베스 시대에도 인동덩굴이 상호 의존적인 사랑의 상징이라는 생각은 전혀

낯선 것이 아니었습니다. 이미 12세기에 시인 마리 드 프랑스는 자신의 사랑 이야기 <셰브르푀이>(중세 프랑스어로 인동덩굴)에서 트리스탄과 이졸데의 신화를 바탕으로 한 이야기 속 두 연인을 인동덩굴에 비유했습니다.

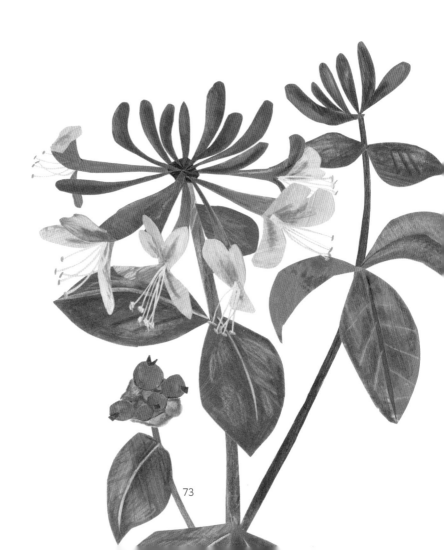

그들은 인동덩굴의 줄기와 같은데

그 덩굴은 손으로 움켜쥐듯 상대를 붙잡고

꼭대기 주변까지 얽혀

그 몸통을 재빨리 껴안을 때까지

개암나무를 휘감는구나.

나무와 덩굴이 마지막까지 함께 하리니.

그러나 그때엔 누구라도 둘을 떼어놓으려고 하면 둘 다 죽으리라.

내 사랑, 우리는 바로 그런 나무와 덩굴 같아

그대 없으면 내가 죽으리라, 내가 없으면 그대가 죽으리라.

그로부터 800년 후 민간 전승과 미신에 관한 글을 썼던 이니드 포터(민속 수집가이자 1947~1976년 케임브리지 박물관 큐레이터)는 <케임브리지셔의 풍습과 민간전승>에서 여전히 사람들은 이 꽃을 보며 육체적 갈망을 떠올린다고 기록했습니다. 영국 케임브리지셔에서는 어린 소녀가 있는 집에 누구라도 인동덩굴 꽃을 들고 가서는 안 되는데, 그랬다가는 소녀가 색정적인 꿈에 시달린다고 믿었기 때문입니다. 펜(케임브리지셔주에 위치한 비도시 자치구) 민간전승에서 단언하기로는 인동덩굴이 몰래 문지방을 넘으면 곧 결혼식이 뒤따른다고 했습니다.

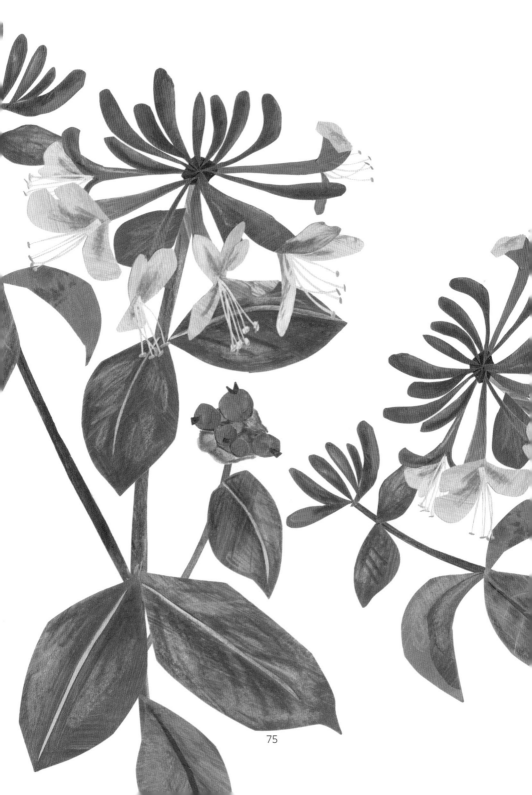

사랑을 고백하는 꽃들

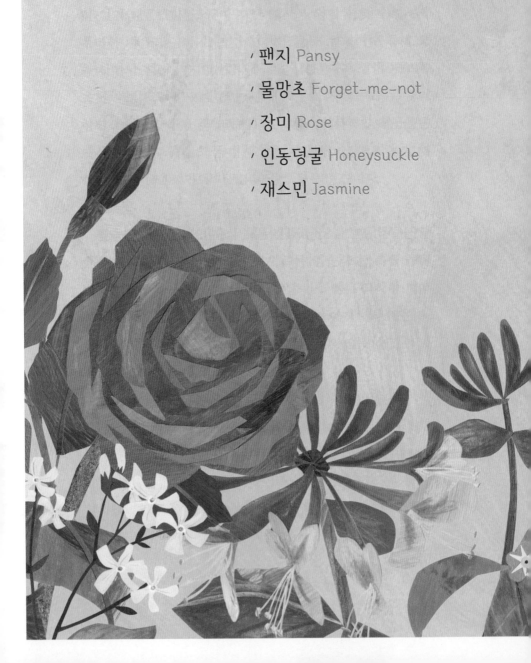

수 세기 동안 연인들은 말뿐 아니라 꽃으로도 서로 이야기해왔습니다. 꽃을 주는 행위는 여전히 사람들에게 감정적으로 아주 큰 영향을 줍니다. 장미 한 송이부터 손수 만든 꽃다발에 이르기까지 꽃은 다른 행동으로는 불가능한, 사람들 사이에 친밀한 관계를 만들어 내는 힘이 있습니다.

사랑과 연관되는 수많은 꽃들은 짙고 아찔한 향기를 지니고 있습니다. 후각은 뇌의 감정적인 부분과 긴밀히 연결되어 있어서 종종 우리가 알아차릴 새도 없이 우리의 기억과 감정을 불러일으키기도 합니다.

꽃과 관련된 단어의 목록은 최근 몇 년 동안 더 단출해졌습니다. 장미를 넘어서는 시도를 해보려는 사람도 거의 없는 듯합니다. 그래도 아직 다른 식물을 휘감고 오르는 덩굴 꽃들은 강렬하고 관능적인 열정을 의미합니다.

이전에는 남녀 모두 팬지나 물망초와 같은 야생화를 정성 들여 찾아다녔습니다. 이런 꽃들은 예쁘기만 한 것이 아니라, 마법처럼 유인하는 힘이 있다고 여겨졌습니다. 만일 누군가에게 아직 사랑이 나타나지 않았다면, 한 줌의 초롱꽃이나 서양톱풀이 그 사람의 운명을 제 방향으로 슬쩍 떠밀어준다고 믿었습니다.

양귀비
Poppy

플랑드르 들판에 개양귀비꽃이 바람에 날린다.
줄지어 서 있는 십자가들 사이

육군 중위 존 매크레이 〈개양귀비 들판에서〉(1915)

여태껏 양귀비는 졸음을 상징했습니다. 그리스 신화에서 잠의 신인 힙노스는 양귀비로 가득한 동굴에서 살았다고 전해지며 종종 양귀비 줄기나 잠을 부르는 아편이 든 뿔잔을 들고 서 있는 젊고 온화한 남자로 묘사됩니다.

아편은 양귀비의 삭과蒴果(속이 여러 칸으로 나뉘어 각 칸에 종자가 많이 있는 열매)의 희뿌연 수액에서 만들어지는데, 서양에서 영령기념일(제1·2차 세계대전의 전사자를 추도하는 11월 11일)과 연결 짓는 개양귀비가 아니라 아편 양귀비Papaver somniferum라고 불리는 다른 품종입니다. 아편 양귀비의 라틴어 학명은 잠 혹은 졸음을 뜻하는 somus에서 유래했습니다. 원산지는 동지중해이지만 지금은 유럽과 아시아 전역에 퍼져 자라고 있습니다.

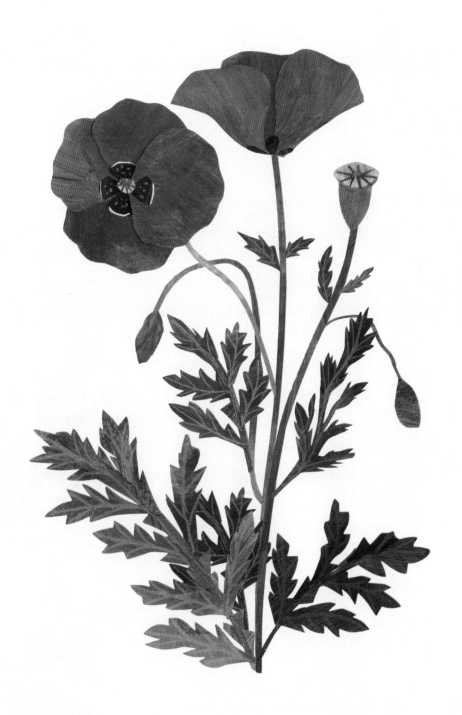

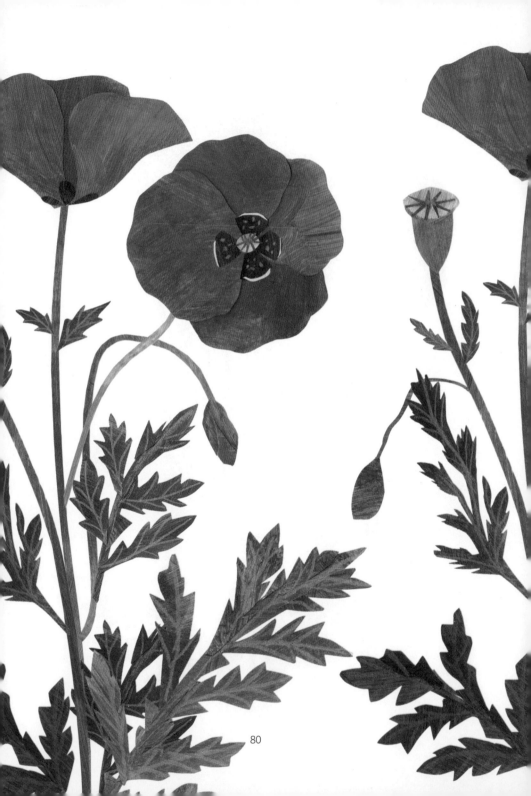

고대 문명에서도 아편 양귀비가 마음을 안정시키는 진정 효과가 있다는 걸 알고 있었습니다. 수메르인은 이것을 헐 길 hul gil, '기쁨의 식물'이라 불렀고 호메로스는 <오디세이아>에서 "이내 그녀는 약을 그들이 마시는 포도주에 넣어 모든 시름과 고통을 잠재우고, 모든 슬픔을 잊게 했다."라고 썼습니다. 옛 그리스인은 치료의식에서 몽환적인 상태를 유도하기 위해 아편을 사용했습니다.

이집트인 역시 아편을 사용했는데, 기원전 1500년경에 쓰인 에베르스 파피루스(19세기 말 게오르크 에버스와 에드윈 스미스가 발견한 의학지식이 적힌 파피루스)에서는 놀랍게도 '아이들의 과한 울음소리를 막는 훌륭한 치료법'으로 아편을 추천했습니다. 셰익스피어의 <오셀로>(1603)에는 "양귀비도 맨드레이크(마취제에 쓰이는 유독성 식물)도 이 세상의 모든 졸음 시

럽도 이제 와 당신이 다시 그 달콤한 잠을 잘 수 있도록 해주진 못할 거야."라는 대사가 나옵니다. 양귀비 유액은 20세기 초까지만 해도 '윈슬로 부인의 진정제 시럽'과 '스트리츠 유아 안정제'처럼 의사의 처방 없이도 자유롭게 구할 수 있었던 치료제들과 함께 아기를 조용하게 만드는 저렴하고 손쉬운 방법이었습니다.

양귀비는 죽음과 기억에도 깊은 연관성이 있습니다. 사람들은 이 연결고리가 1차 세계대전 플랑드르의 양귀비 들판에서 생겨났다고 믿고 있지만, 실은 훨씬 더 오래전부터 역사적으로 인연이 있었습니다. 고대 그리스인은 양귀비를 죽음과 환생의 표식으로 여겼습니다. 지하세계의 여왕인 페르세포네는 대개 양귀비의 열매를 모티프로 삼아 묘사되었고, 기원전 4세기 헤라클레이데스 폰티쿠스는 안락사를 위해 아편을 사용하는 관습에 대해 썼습니다.

1차 세계대전 이전 빅토리아인들 사이에서 붉은 양귀비의 꽃말은 위로였습니다. 사실 전쟁터와 양귀비는 수백 년의 세월 동안 오랜 친구였습니다. 개양귀비Papaver rhoeas는 갈아엎어진 흙에서 잘 자라고, 하얀 양귀비는 칭기스칸의 피로 물든 전쟁터에서 발견되었다고 합니다. 워털루 전투 후 나폴레옹의 병사들이 갓 묻힌 새 무덤 위에 (그 지역 사람들이 믿어온 대

로) 죽은 자의 피를 먹고 자란 붉은 양귀비가 금세 지천을 이뤘다고도 합니다.

　가장 의외인 양귀비의 사용처는 테라이크theriac라고 불린 물약입니다. 1세기 무렵 나타난 것으로 보이는 고대 그리스 시대의 이 조제약은 '만병통치약'이라고 알려져 뱀에 물린 상처와 선페스트를 포함한 온갖 병을 치료하는 데 쓰였습니다. 이 약은 꿀과 계피를 포함하여 끈적거리고 달콤한 냄새가 나는 재료들에 양귀비 아편을 섞은 것이었습니다. 이 약으로부터 현재의 트리클treacle(설탕 재정제 과정에서 부산물로 생성되는 걸쭉하고 어두운 색 시럽)이란 단어가 만들어졌습니다.

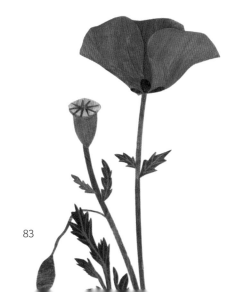

수국
Hydrangea

푸른 수국을 담은 두 개의 나무통이 돌계단 아래에 서 있네.
하늘을 담은, 장미 무늬가 있는 유칼리툽스. 그 나무는 검다.

윌리스 스티븐스 〈진부한 체류〉(1919)

수국은 일본에서 널리 사랑받는 꽃 중 하나입니다. 수국이 필 때쯤 대개 장마철이 시작되는데, 우연히 유럽에서 이 꽃을 부르는 hydrangea라는 이름도 물과 관련이 있습니다. 문자 그대로 해석하면 '작은 물잔'으로 수국 씨주머니의 생김새를 가리키는 말입니다.

흙의 산성과 알칼리성에 따라 꽃 색깔이 변하기로 유명한 수국은 일본 전통 예술과 시에서 종종 변덕스러운 감정이나 불성실함을 상징합니다. 수국은 '파랑의 모음'이란 뜻의 아지사이라는 이름 외에도 나나헹게 혹은 시찌헹게(일곱 번 변하다)라고 불리는데, 색깔이 끊임없이 변하는 성격을 의미합니다.

수국은 오랫동안 다도에서 중요한 역할을 했습니다. 수국으로 만든 약초 음료인 아마차(달콤한 차)는 음력 4월 8일에

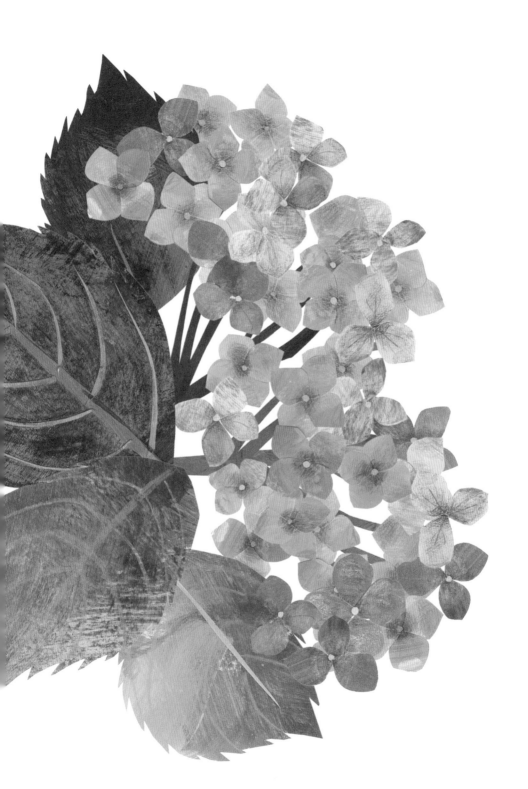

부처님 오신 날을 축하하며 내어지는 전통이 있습니다. 7세기 초 이후 불교 신자들은 이 상서로운 날에 근처 절로 가서 석가모니의 탄생불에 아마차를 끼엇으며 공양을 드렸습니다.

수국은 1700년대까지 유럽에는 전해지지 않았습니다. 화려하고 새로운 품종을 좋아했던 정원사들과 식물 수집가들에게는 인기가 있었지만, 그 자체로는 누구나 좋아했던 꽃은 아니었습니다. 특히 빅토리아 시대의 꽃말 애호가들에게는 크게 사랑받지 못했습니다. 어떤 사람들은 방울처럼 달린 화려한 수국 꽃송이가 뽐내거나 허영심 많은 성격과 닮았다고 느꼈습니다. 또 어떤 이들은 수국이 놀랄 만큼 관능적인 꽃을

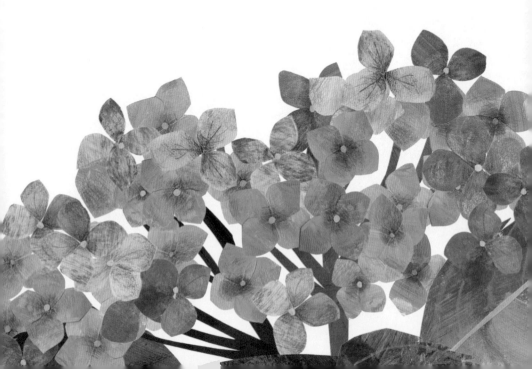

피우면서 싹을 틔우는 씨앗은 드문 것이 아이러니하다고 생
각했습니다. 이와 관련된 예로 퇴짜맞거나 거절당한 신사는
그 숙녀의 태도가 쌀쌀맞고 냉혹했다는 의미로 수국 다발을
보내곤 했습니다.

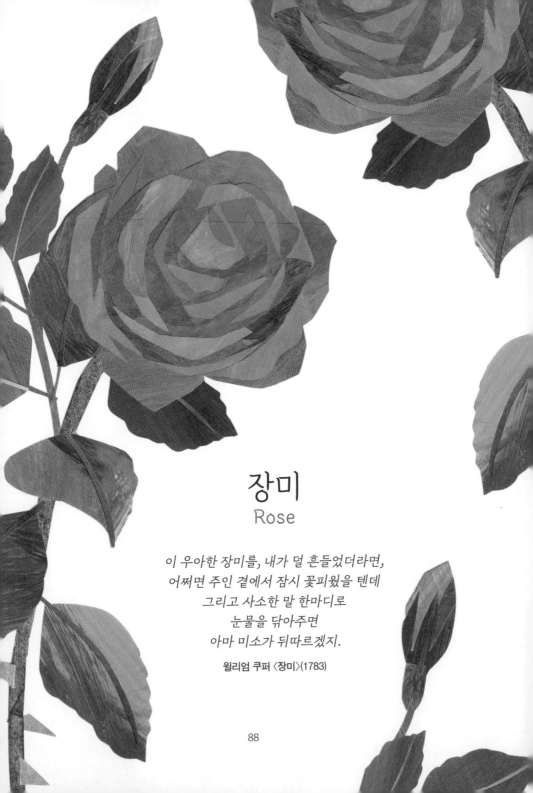

장미
Rose

이 우아한 장미를, 내가 덜 흔들었더라면,
어쩌면 주인 곁에서 잠시 꽃피웠을 텐데
그리고 사소한 말 한마디로
눈물을 닦아주면
아마 미소가 뒤따르겠지.

윌리엄 쿠퍼 〈장미〉(1783)

장미는 사랑에 관한 관념들과 너무나도 많이 얽혀 있어서 그 이야기가 어디서부터 시작됐는지 알기 어렵습니다. 매우 이른 시기부터 사람들이 재배했던 꽃 중 하나인 장미는 이미 그리스와 로마 시대에 시인과 작가가 가장 사랑하는 꽃이 되었습니다.

　　아킬레스 타티우스는 2세기에 이렇게 썼습니다. "만일 제우스가 꽃들에게 왕을 만들어준다면, 그 이름을 장미라고 했을 것이다. 왜냐하면 장미야말로 세상의 장식품이자 식물의 영광이며 꽃들의 눈, 초원의 한줄기 홍조... 그리고 아프로디테의 대리인이기 때문이다." 아프로디테는 그리스 신화에서 사랑과 쾌락의 여신이었습니다. 연인 아도니스가 죽어가는 동안에 여신은 자신의 발을 찔러 흐르는 피로 하얀 장미의 꽃잎을 붉게 물들였다고 합니다. 그 이후로 붉은 장미는 열정적인 사랑을 상징하게 되었습니다. 호메로스의 <일리아드>에서도 아프로디테는 깊은 친밀함과 의미를 담아 전사 헥토르의 시신에 달콤한 장미 기름을 바릅니다.

　　장미는 여성의 성에 대한 완벽한 은유로 쓰였습니다. 수백 년 동안 여성과 여성의 성적 성숙은 장미가 싹 틔우고, 만개해서, 서서히 퇴락해가는 과정으로 비유되었습니다. 셰익스피어의 <십이야>(1601)에서 오르시노 공작은 다음과 같이 선언합니다. "여자는 장미와 같아서 한때는 그 아름다운 꽃송이를

보여주지만, 어느 틈에 시들어버린다네."

짙은 향기와 여러 겹의 꽃잎을 지닌 장미는 오래전부터 여성의 생식기를 비유하는 데 창조적인 밑바탕이 되면서, 젊은 여성의 처녀성을 취하는 행위가 '장미를 꺾는다'라는 말로 표현되기도 했습니다. 그 연원이 1300년대로까지 거슬러 올라가 <장미의 가시Der Rosendorn>라는 제목의 시가 최근 2019년에 발견되었습니다. 이 시에서 한 처녀는 자신과 자신의 성기 중 남자가 어느 쪽을 더 좋아하는지를 두고 성기와 논쟁을 벌입니다.

리처드 러브레이스의 17세기 시 "그녀 침실엔 장미가 있어, 바닥은 온통 꽃으로 덮이고 침대는 장미의 둥지, 침대 곁엔 한 송이 장미가 기다리네."부터 로버트 번즈의 "오, 내 사랑은 한 송이 장미, 붉은 장미와 같으니, 6월에 새로 피어난 꽃이여." 에 이르기까지 수많은 시에서 장미는 중요한 역할을 했습니다. 시간을 중요한 소재로 쓴 경우도 있습니다. 로버트 헤릭의 "그저 할 수 있을 때, 네 장미 새싹을 모으렴, 오래된 시간은 여전히 흘러가나니."부터 에드먼드 왈러의 "가라, 사랑스러운 장미여, 가서 자신과 나의 시간을 헛되이 낭비하는 그녀에게 말하렴."까지 많은 시가 젊은 여인들에게 혹시라도 그들의 장미 같은 매력이 옅어지면 구애자가 다가오는 것을 반기라고 충고합니다.

"모든 장미에는 가시가 있다."라는 속담처럼 장미의 뾰족한 가시는 연인이 주는 사랑의 상처를 말하기도 합니다. 장미와 가시는 성적^{性的}인 사랑의 이중성, 즉 기쁨과 고통을 나타내기도 하는데, 이것이 바로 성모 마리아를 묘사할 때 종종 '가시 없는' 순결한 장미라고 하는 이유입니다.

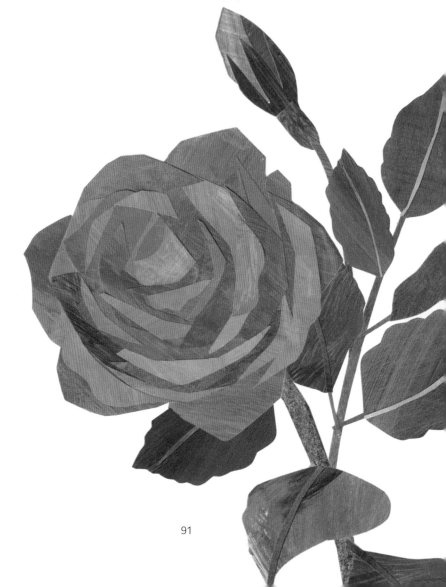

에키네시아
Echinacea

에키네시아라는 이름은 에키너스, 고슴도치라는 말에서 왔는데
꽃에 달린 모인꽃싸개의 가시 부분을 비유해서 붙여진 이름이다.

제인 루돈 〈숙녀의 장식용 다년생 식물 화원〉(1843)

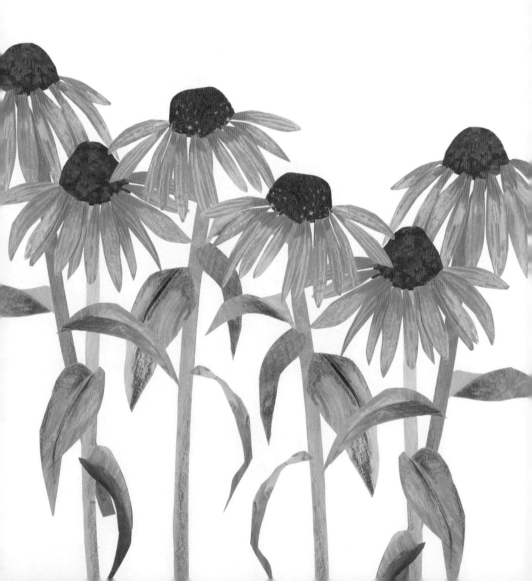

공식적으로 장미는 미국을 상징하는 꽃은 장미이지만, 에키네시아만큼 미국적이라고 할 수 있는 꽃은 아마 없을 것입니다. 형형색색을 띤 이 꽃은 데이지의 한 종류로 원래는 미국의 동쪽과 중앙 대평원에 걸쳐 자랐으나, 이제 유럽 전역의 시골 정원에서 인기 있는 꽃이 되었습니다. 더 중요한 것은 이 꽃이 약용식물로 놀랄 만한 성공을 거두며 널리 쓰이고 있다는 점입니다.

에키네시아는 1600년대 후반에 미국에서 유럽으로 전해졌습니다. 초기 식민지에 정착한 식물학자들은 근방의 아메리카 원주민 부족들이 이 식물을 약으로 사용하는 것을 보고, 흥미를 보인 유럽 동료들에게 씨앗을 보냈습니다.

옥스퍼드 대학의 식물학 교수였던 로버트 모리슨은 1680년 그의 책 <옥스퍼드 일반 식물 역사학>에서 '악마에게 물린 상처'라는 새로운 식물을 언급했는데, 톡 쏘고 자극적인 맛을 내는 에키네시아 뿌리에서 따온 이름일 것입니다. 모리슨은 꽃에 '버지니아의 작은 용'이란 학명을 붙였으나, 나중에 에키네시아로 다시 명명했습니다.

아메리카 대륙에 정착한 유럽 이주민들에게 에키네시아는 흥미진진하고 새로운 발견이었지만, 아메리카 원주민들에게는 이미 수백 년 동안 큰 힘과 치유 능력이 있다고 믿으며 사

용해온 식물이었습니다.

예를 들어 블랙풋 부족은 에키네시아를 치통에, 촉토족은 기침과 배앓이에 사용했습니다. 델러웨어족은 성병 치료에 썼는데, 유럽 치료사들이 이를 본받아 매독을 치료하는데 쓰며 이 약초를 '검은 삼손' 혹은 '붉은 해바라기'라고 부르기도 했습니다. 수족은 뱀에 물린 상처에 해독제로 에키네시아를 복용했습니다.

1800년대 후반 네브래스카 출신의 H.C.F. 마이어라는 남자는 에케네시아를 기적의 약이라며 판매했습니다. 몽상가이면서 돌팔이 의사였던 마이어는 '마이어의 혈액 정화제'라는 약초 치료제를 만들고는 거창하게 '모든 질병의 종결자'라고 발표했습니다. 그는 약의 효과를 무척 자신하며, 의사들 앞에서 자진해서 뱀에 물린 다음 직접 만든 약으로 치료했습

니다. 의료계는 이 괴상한 약을 거부했지만, 그 묘기는 세상의 관심을 에키네시아로 쏠리게 하기에 충분했습니다. 에키네시아는 오늘날까지도 가장 인기 있는 약초 치료제 중 하나입니다.

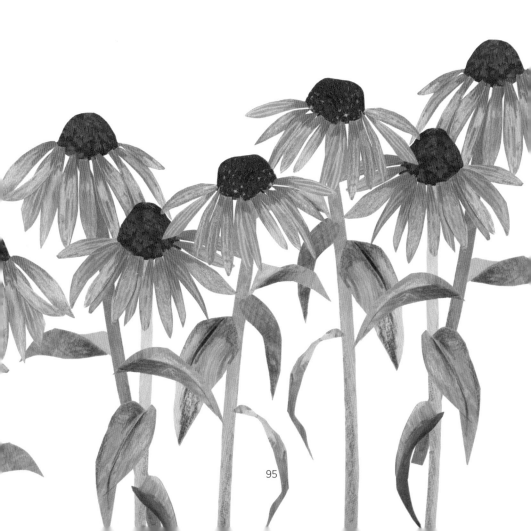

협죽도
Oleander

만일 그것을 내복하게 되면, 치명적이고 독이 있는데
사람에게만 그런 것이 아니라, 대부분의 짐승에게도 그렇다.

존 제라드 〈허블〉(1597)

고대 사람들은 세계가 변덕스러운 신들로 가득하고, 신들이 인간의 운명을 통제한다고 여겼습니다. 그리스인은 신이 그들에게 어떤 미래를 준비해 두었는지 알고 싶을 때면 예언자, 즉 우주 만물과 직접 소통하는 신성한 점쟁이를 찾아갔습니다. 그중 피티아Pythia라는 아폴로 신의 여사제들이 가장 유명했습니다.

신탁하는 과정은 대단히 극적이었습니다. 피티아는 신성한 샘에서 알몸으로 목욕을 하고 염소를 제물로 바친 뒤, 나뭇잎과 나뭇가지를 태워서 나오는 연기를 마시며 깊은 황홀경에 빠져들었습니다. 그런 상태에서 사제는 아폴로 신이 원하는 바를 암송했습니다.

수 세기 동안 학자들은 환각을 일으킨 잎과 나뭇가지가 무엇인지 알고 싶어 했습니다. 문헌에는 월계수 잎이라고 잘못

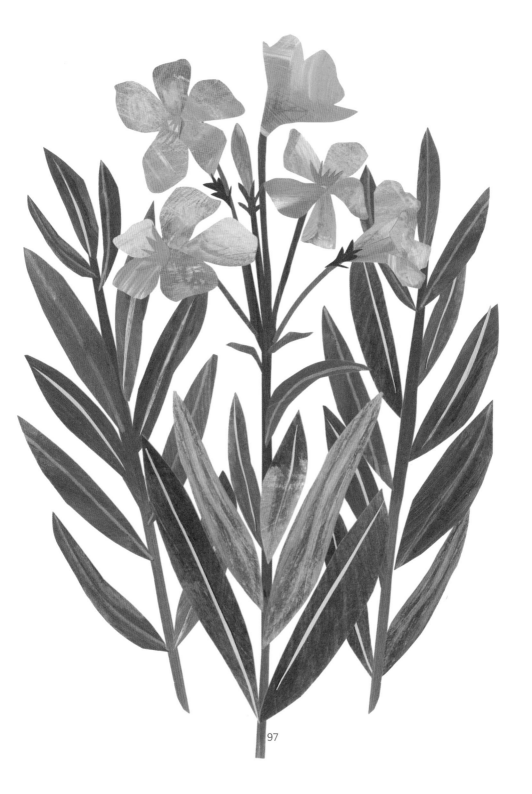

적혀 있었습니다. 실제 월계수 잎은 마취성 효과가 전혀 없기 때문입니다. 최근 연구를 통해 드디어 이 수수께끼가 풀렸습니다. 바로 서남아시아와 지중해가 원산지로, 꽃을 피우는 관목인 협죽도였습니다. 협죽도는 독성이 매우 강해서 적은 양을 섭취해도 죽을 수 있습니다. 또한 협죽도를 태운 연기를 들이마시거나 작은 조각을 한 입만 먹어도 공포와 환각이 일어난다고 알려져 있습니다.

협죽도는 독성 식물로 유명해서 윌리엄 터너는 16세기 <뉴 허블>에서 다음과 같은 경고 글을 썼습니다. "이탈리아 여러 곳에서 이 식물을 본 적이 있다. 그러나 영국에만 절대 들어오지 않는다면 괜찮다. … 이 꽃은 굶주린 늑대와 살인자처럼 사람을 해치든 그렇지 않든, 아니, 심지어 누군가를 해칠 때조차 아름답다." 그는 또한 협죽도를 섭취하는 유일한 경우로 뱀에 물렸을 때를 들었습니다. 더군다나 그런 때에도 이 치료법이 뱀의 독만큼이나 환자를 죽이기 쉽다고 했습니다.

1844년 판 <가드너스 크로니클> 원예 잡지에는 이런 음독 사건이 실려 있습니다. "1809년 프랑스 군대가 마드리드를 앞에 두고 야영 중이었다. … 한 병사가 고기를 구우면서 협죽도 가지를 잘라 고기 꿰는 꼬챙이로 쓰면 좋겠다는 한심한 생각을 했다. … 구운 고기를 먹은 열두 명의 병사 중 일곱 명이 죽었고, 나머지 다섯 명도 목숨이 위태로웠다." 이 이야기는

시간, 장소, 희생자들만 바뀐 채 도시 괴담이 되어 여전히 항간에 떠돌고 있습니다. 협죽도 나뭇가지에 마시멜로를 끼워서 먹고 모두 죽었다는 불운한 보이스카우트 무리가 등장하는 버전도 있습니다.

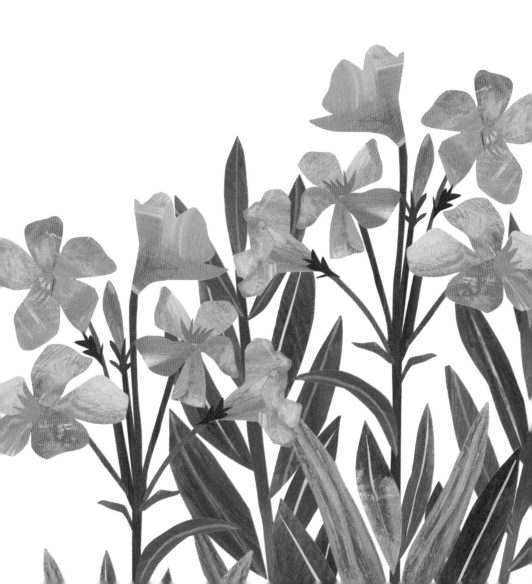

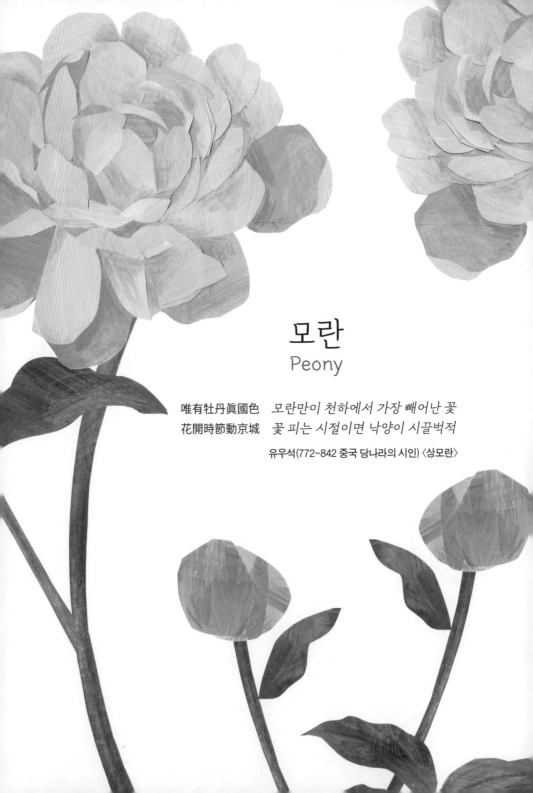

모란
Peony

唯有牡丹眞國色	모란만이 천하에서 가장 빼어난 꽃
花開時節動京城	꽃 피는 시절이면 낙양이 시끌벅적

유우석(772~842 중국 당나라의 시인) 〈상모란〉

1500년 전 중국에 무측천(측천무후)이라는 허영심 강하고 잔인한 여성이 자신을 여자 황제로 선언했습니다. 무측천은 황제가 된 것을 축하하기 위해 황실 정원의 화초들에게 한꺼번에 꽃을 피우라는 명령을 내렸습니다. 연초인데다 몇몇 꽃들은 제철이 아니었는데도 말입니다. 여황제는 땅을 둘러보며 많은 나무와 꽃들이 자신을 위해 꽃피운 걸 보고 감격했습니다. 그러나 고상한 모란은 끝내 꽃잎을 열지 않았습니다. 모란의 오만한 태도에 격분한 여황제는 황실 정원의 모란을 마지막 한 그루까지 모조리 파내서 없애버리라고 명령했습니다. 그리고 누구라도 모란을 기르다 잡히면 즉시 사형에 처하겠다고 했습니다.

세월이 흘러 여황제가 중병에 걸렸는데, 의사들은 병에 듣는 유일한 약을 모란에게서 얻을 수 있다고 했습니다. 궁정 관리들은 왕국을 샅샅이 뒤져 몇 안 되는 모란을 겨우 찾아냈습니다. 병이 나은 여황제는 어리석은 실수를 깨닫고, 자기 뜻을 거슬렀던 모란에게 '꽃의 왕'이란 칭호를 내렸다고 합니다. 오늘날까지 모란은 중국 문화에서 아름다움, 부, 무엇보다 지치지 않는 회복력을 상징합니다.

모란의 원산지는 남부 유럽과 아시아입니다. 중국에서 모란을 주요한 문화로 받아들여 수 세기에 걸쳐 미술과 문학의 상징적인 모티프로 활용했던 것과 달리, 유럽에서는 지역 고

유의 품종에 그만큼의 애정을 느끼지는 못했던 것 같습니다. 가장 초기의 모란 스케치 중 하나는 15세기에 독일 화가 마르틴 숀가우어가 그린 것이지만, 아시아 품종의 모란이 19세기에 유행하기 전까지는 그림이나 도자기에 등장하는 경우가 드물었습니다.

약초로서의 효과는 심지어 잘 알려지지도 않았습니다. 존 제라드는 자신의 저서 <허블>(1597)에서 고대 그리스와 로마시대의 모란에 관한 미신 목록을 놀랄 만큼 훌륭하게 정리해 두었습니다. 그는 "이 꽃은 위험을 무릅쓰지 않고는 꺾을 수 없다. 따라서 밤에는 꽃을 줄로 고정해 두어야 한다. 굶주린 개를 거기에 묶어두면 고기 굽는 듯한 꽃 냄새가 개를 꾀어내기 때문에 모란을 뿌리째 파헤쳐 꺾어 놓을지도 모른다."라고 했습니다. 덧붙여 "누군가 모란을 꺾을 용기가 있다면, 먼저 여성의 오줌이나 생리혈을 그 위에 부으라."라고도 했습니다. "가장 좋은 방법은 밤에 꽃을 따서 모으는 것이다. 왜냐하면 누군가 낮에 그 열매를 따려다 딱따구리의 눈에 띄면 두 눈을 잃을 수도 있기 때문이다."라는 글도 적혀 있습니다.

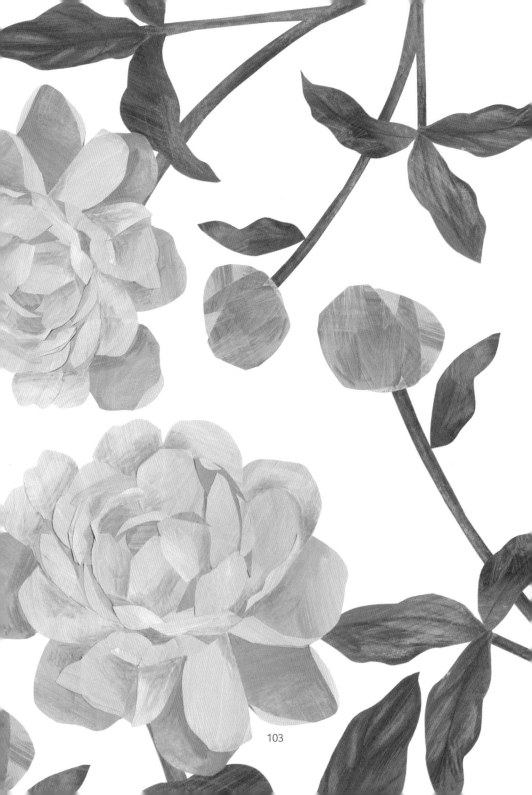

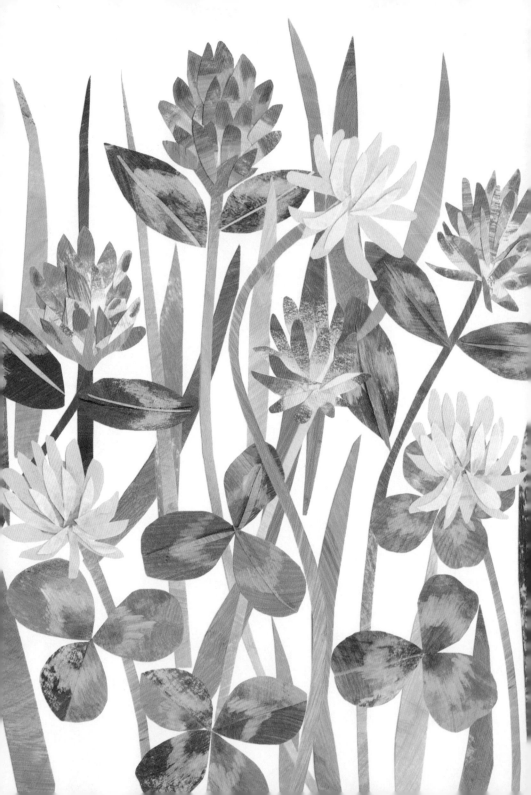

토끼풀
Clover

*이런 문제를 다루는 기독교인은 수없이 많은 물건을 가지고 같은
일을 되풀이하는데, 그 결과를 두고 행운과 불운을 점친다… 같은
이유로 아이들과 몇몇 늙은 바보들이 앵초와 삿갓풀, 잎이 네 개
인 풀을 모은다.*

레지날드 스콧 〈마법의 발견〉(1584)

스코틀랜드의 제임스 6세(훗날 잉글랜드의 제임스 1세)가 광
기에 사로잡혀 마법에 관한 논문 〈악마론〉을 편찬하고 무고
한 여성들을 체포해서 목매달고 화형대로 보내는 동안, 누군
가 홀로 초자연적인 전설과 미신에 사로잡힌 행동들을 낮은
목소리로 속속들이 들춰내고 있었습니다. 대지주이자 의회
의원이었던 레지날드 스콧입니다.

그는 1584년에 〈마법의 발견〉을 출간했습니다. 스콧은 당
시 사람들이 행운이나 불운을 가져온다고 믿는 물건에 얼마
나 많이 집착하는지를 기록했습니다. 그중에서도 아마 가장
유명한 식물이 네 잎 클로버일 것입니다.

유럽에서 네 잎 클로버는 여전히 행운의 아이템으로 여겨
집니다. 독일에서는 새해 선물로 행운과 성공을 가져다줄 네

잎 클로버와 카드, 네 잎 클로버를 든 돼지 모양의 마르지판 (아몬드 가루, 설탕, 달걀흰자 따위를 섞어 만든 과자)을 준비합니다. 이탈리아에서도 역시 콰드리폴리오quadrifòglio(네 잎 클로버)는 행운의 상징으로 오랜 역사를 구가해 왔습니다.

1920년대 초에 알파로메오(이탈리아의 피아트 그룹 계열 자동차 제조업체, 값비싼 스포츠카 제작으로 유명)의 자동차 경주 선수가 결승선에 항상 2등으로 들어오는 불운을 바꿔보려고 차 양쪽 문 옆에 네 잎 클로버를 그렸더니, 그 선수가 실제로 경기에서 잇단 승리를 거머쥐었습니다. 이후 알파로메오는 경주용 자동차에 이 미신이 깃든 문양을 그려 넣게 되었습니다.

영국에서 클로버를 행운의 상징으로 가장 처음 언급한 문헌은 1507년까지 거슬러 올라갑니다. <씨아(목화 씨를 빼는 기

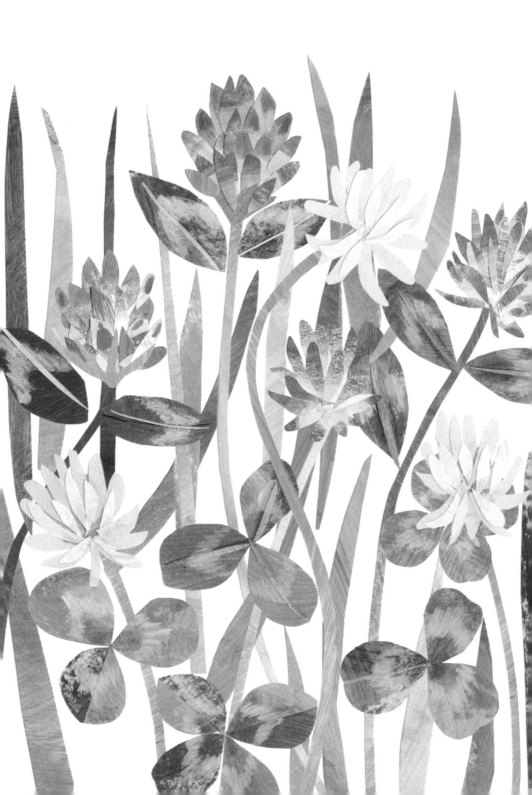

구)의 복음>(실 잣는 여인들이 모여 일상 속 지혜를 나누는 이야기를 엮은 프랑스 문헌의 번역서)에는 누군가 네 잎 클로버를 꺾으면 평생 부자로 살게 된다고 적혀 있습니다.

네 잎 클로버를 행운과 관련짓는 것은 아마도 신석기 시대에 바퀴 모양을 상징하던 '태양 십자' ⊕와 비슷해서일지도 모릅니다. '태양 십자'는 태양신과 그의 바퀴 달린 수레를 뜻했던 것으로 보입니다.

샴록shamrock은 클로버의 일종으로 아일랜드 문화와 긴밀하게 연결되어 있습니다. 행운과 성 패트릭의 날(기독교의 축일로 아일랜드의 수호성인이자 영국과 아일랜드에서 전도한 성 파트리치오(386~461)를 기념하는 날)의 상징이기도 합니다. 왜 클로버가 아일랜드 문화에 깊이 뿌리내리게 되었는지는 아무도 모릅니다.

아일랜드 설화에서는 파트리치오 성인이 5세기에 켈트족에게 기독교를 가르치기 위해 클로버를 사용했다고 전해지지만, 그가 남긴 기록에 이와 관련된 증거는 없습니다. 파트리치오 성인과 샴록을 잇는 첫 번째 물건은 중세 시대 동전에 그려진 그림입니다. 이후에 17세기 작가이자 여행가였던 토마스 딘리가 성 패트릭의 날에 아일랜드 사람들이 어떻게 'shamroges'의 어린 가지를 먹고 입 안을 향기롭게 하는지 묘사하기도 했습니다.

사실 클로버의 잎과 꽃 모두 몇 세기 동안 민간 치료법에서 입이나 목과 관련된 증상의 치료법에 사용되었습니다. 아메리카 원주민 알곤퀸 부족은 백일해를 치료하기 위해 클로버 넣은 음료를 마셨고, 북미의 민간 치료법에서는 목의 통증과 고초열 치료에 클로버가 쓰였습니다. 중국 전통의학에서는 여전히 기관지염의 치료제 겸 가래약으로 쓰이고 있습니다.

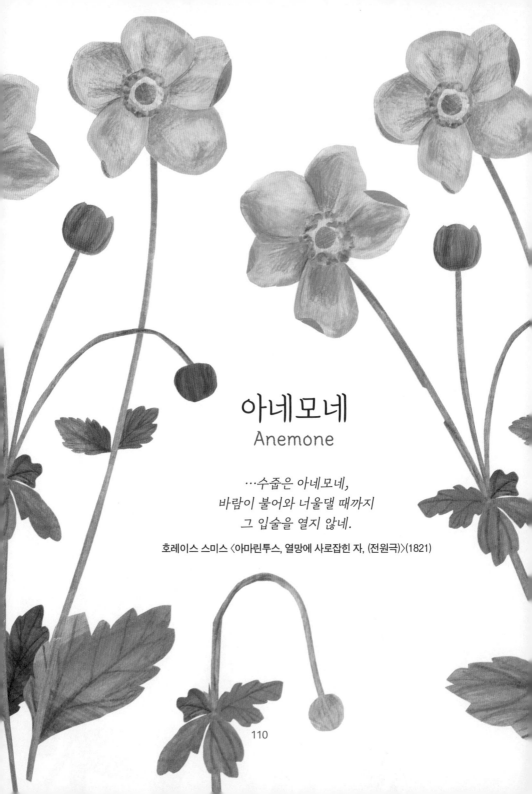

아네모네
Anemone

…수줍은 아네모네,
바람이 불어와 너울댈 때까지
그 입술을 열지 않네.

호레이스 스미스 〈아마린투스, 열망에 사로잡힌 자, (전원극)〉(1821)

110

아네모네라는 단어는 고대 그리스어로 '바람꽃' 혹은 '바람의 딸'입니다. 기원후 1세기에 쓰인 <변신 이야기>에서 저자 오비디우스는 아프로디테 여신의 눈부시게 잘생긴 연인이었던 아도니스의 죽음에 관한 이야기를 들려줍니다. 개를 데리고 사냥을 나갔던 아도니스는 멧돼지의 어금니에 받혀 죽게 됩니다. 아프로디테가 연인을 잃고 눈물을 흘리자 그 눈물방울이 땅으로 떨어졌고, 그곳에서 아네모네가 피어났습니다. 아네모네는 아름답지만 금방 시들뿐더러, 꽃잎이 미풍에도 쉽게 날아가 버립니다. 해마다 이 꽃은 아프로디테의 슬픔과 아도니스가 돌아오길 바라는 덧없는 기대를 상기시키며 피어나지만, 잠시 즐길 사이도 없이 바람에 날아가 버립니다.

약 1,600년이 흐른 뒤 셰익스피어는 시 <비너스와 아도니스>에서 다시 한 번 이 이야기를 들려주며(아프로디테를 대신해 로마의 여신 비너스가 등장한다) 작가로서의 첫발을 내디뎠습니다.

이때 여신 곁에서 죽어 누워 있던 소년은
그녀의 눈앞에서 연기처럼 사라졌구나.
그리고 그가 땅 위에 흘린 핏속에서
흰색으로 얼룩진 자줏빛 꽃이 솟아나리니.
그 꽃은 소년의 창백한 뺨과
하얀 바탕 위로 떨어진 둥근 핏방울을 닮았네.

사람들은 바람꽃이 무엇을 뜻하는지 여러 가지로 해석해 왔습니다. 오비디우스의 슬픈 이야기처럼 불어오는 바람에 쉽게 꽃잎이 떨어지기 때문에 붙여진 이름일 수도 있지만, 다른 이야기들도 전해집니다. 어떤 사람들은 꽃이 봄바람에 흔들리는 모습에서, 또 다른 사람들은 아네모네가 비바람에 내놓인 환경에서만 무성히 자라는 데서 이름이 지어졌다고 믿었습니다. 어쩌면 씨앗이 솜털에 싸여 미풍에 흩어지는 모습을 가리킨 것일지도 모릅니다. 오비디우스와 얼추 같은 시대를 살았던 로마의 작가 플리니우스는 이렇게 추측했습니다. "이 꽃은 바람이 불어올 때를 제외하면 절대 꽃잎을 열지 않는데, 꽃의 이름도 이런 상황 덕에 생긴 것이다."

아네모네의 종류는 수백 가지입니다. 유럽 나무 아네모네는 밤이나 비가 오기 전이면 꽃잎을 닫습니다. 빗방울이 떨어지거나 어둠이 내려 요정들이 웅크려 잠을 청할 때 꽃잎을 닫아 쉴 곳으로 삼았다는 이야기가 전해집니다. 중국 아네모네는 전통적으로 무덤가를 지키는 꽃이었고, 캐나다의 아네모네는 일부 아메리카 원주민 부족들 사이에서 눈병이나 벌어진 상처 등 다양한 통증에 유용한 약으로 쓰이며 특별한 식물로 숭배되기도 했습니다.

113

연꽃
Lotus

검게 그은 얼굴이 장밋빛 불꽃에 비추어 창백해 보이고
온화한 눈에 음울한 표정을 한 연밥 먹는 이들이 몰려왔다.

알프레드 테니슨 〈연밥 먹는 사람들〉(1832)

연꽃이야말로 모든 꽃 중에서 가장 영적으로 의미 있는 꽃
일 것입니다. 물에서 꽃을 피우는 이 식물은 5천 년이 넘는 시
간 동안 많은 문화권에서 심오한 종교적 의미를 지녔고, 지금
도 여전히 불교와 힌두교의 중심이 되는 모티프입니다. 연꽃
은 고대 이집트의 우주론과 신화에서도 중요한 요소입니다.

연꽃은 순수의 상징입니다. 진흙탕에서 자라나지만 독특
한 생체역학적 특이성으로 인해, 더러움과 물기를 떨치고 꽃
잎의 표면이 완벽하게 깨끗한 상태를 유지합니다. 초기 불교
신자들은 이런 특별한 능력을 알아차리고서 연꽃의 특성과
인간의 이상적인 모습, 즉 부도덕하고 타락한 외부 환경 속에
서도 도덕적으로 흠 없는 상태를 유지하는 모습을 연결 지었
습니다. 또 연꽃의 성장은 인간 영혼의 여정을 의미하기도 했
는데, 물질만능주의의 어두운 구렁텅이에서 경험이라는 물

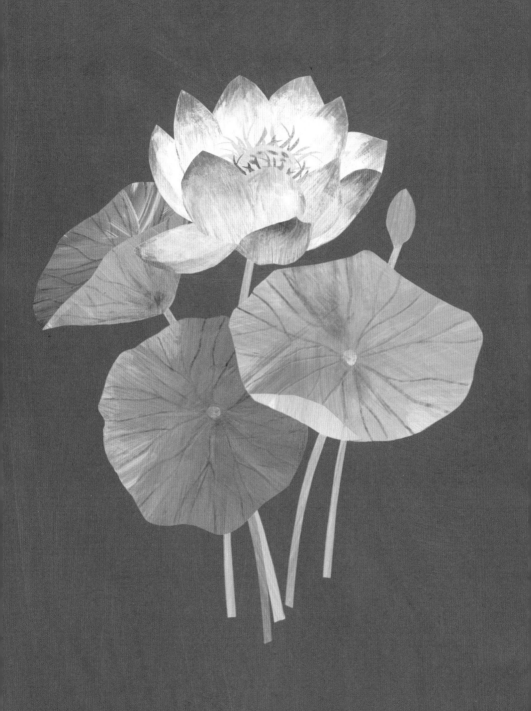

길을 거쳐 깨달음의 따뜻한 햇살 속으로 들어가는 것을 뜻했습니다.

힌두교에서 연꽃은 아름다움과 더불어 불교와 비슷한 방식으로 인간이 물질에 대한 집착 없이 세상을 살아가야 한다는 신념을 의미합니다. 또한 연꽃 봉오리가 열리는 것은 영적 각성 혹은 재생으로 신의 진리 앞에 자신을 열어 보이는 능력을 상징합니다.

힌두 신화의 창조신 브라흐마는 비슈누의 배꼽에 연결된 연꽃 속에서 나타났다고 전해지는데, 이는 다산이라는 주제

와 연결됩니다. 그래서 여러 조각과 조소에서 고대 힌두 신화 속 다산의 여신인 라자 가우리의 머리나 생식기가 종종 연꽃으로 묘사되거나 연꽃 구슬로 된 줄을 몸에 감고 있는 모습으로 그려집니다. 이런 예시를 보아 연꽃 씨앗이나 열린 꽃잎 등이 여성의 신체, 성, 출산을 상징했다는 것은 명백합니다.

고대 이집트에서 연꽃은 부활을 의미했습니다(이집트 연꽃은 실제 연꽃이 아닌 수련의 일종). 이 꽃이 밤에는 꽃잎을 닫았다가 다음 날이면 아침 햇살처럼 싱싱하게 새로운 모습으로 다시 피어나는 것처럼 보였기 때문입니다. 이집트인의 머릿속에 연꽃과 태양의 왕국은 깊이 연관되어, <사자의 서>에서 태양신 레(태양신 라의 별칭)는 금빛으로 빛나는 젊은이로 연꽃에서 나왔다고 전해집니다.

이집트 신앙에서 부활이라는 개념은 매우 중요했습니다. 연꽃잎이 닫히고 다시 열리는 것은 인간이 사후 세계에 이르는 여정을 완벽하게 비유해 주었습니다. 또한 이집트 연꽃은 정신에 영향을 주고 인간을 무아지경으로 이끈다고 알려져, 이미 기원전 14세기에 주술 혹은 치유 의식에서 사용되었던 것으로 보입니다.

연꽃으로 불리던 또 다른 식물은 그리스 신화 오디세우스와 <연밥 먹는 사람들>의 이야기에서 매우 중요한 역할을 했

습니다. <연밥 먹는 사람들>에서 섬의 거주민들이 어떤 식물을 주식으로 삼는데, 그 식물을 먹으면 나른해지고 매사에 무심해집니다. 여기서 등장하는 연꽃이 아마도 Ziziphus lotus(모로코의 사하라 사막과 소말리아를 포함한 지중해 지역이 원산지인 갈매나무과에 속하는 작은 낙엽수) 혹은 털갈매나무와 친척인 대추야자로 추측됩니다. 대추야자는 그 진정작용 덕분에 전통 치료제로도 널리 쓰였습니다.

카네이션
Carnation

어르신, 한 해가 다 가고 있지만
아직 여름이 끝난 것은 아니고
그렇다고 추위에 떠는 겨울이 온 것도 아닙니다.
이 계절에 가장 아름다운 꽃은
우리의 카네이션, 그리고 줄무늬 패랭이꽃이지요.

셰익스피어 〈겨울 이야기〉(1623)

수백 년 간 카네이션은 영국 시골 정원에서 중요한 존재였습니다. 로마 병사들이 영국에 가져왔다고 여겨지는 카네이션은 원래 화환 혹은 왕관이라는 뜻의 '코로나'라는 라틴어로 알려졌습니다. 여기에서 '코로네이션'(대관식)이라는 단어가 생겼고, 다시 '카네이션'이 되었습니다.

고대 그리스인들도 카네이션 혹은 그들이 부르던 이름으로는 디안투스dianthus를 사랑했습니다. 디안투스는 '제우스의 꽃'을 의미합니다. 그리스 신화에서 하늘과 천둥의 신인 제우스도 유럽 민간에서 전해진 '낮 하늘의 신'인 Dieus란 이름에서 유래했습니다.

　<겨울 이야기>(1623)에서 셰익스피어는 카네이션과 패랭이꽃gillyvor이라는 단어를 둘 다 썼지만, 실은 같은 꽃입니다. 옛날 철자로는 gillyflower, gilofre, 그리고 300년 가까이 먼저 쓰인 초서 <장미 이야기>에서 언급된 gylofre가 있습니다.

　패랭이꽃을 의미하는 gillyflower는 머리가 아찔해지는 야생 카네이션의 향기처럼 옛 프랑스어로 '정향'을 뜻하는 girofle에서 유래했을 수도 있습니다. 강한 향기 덕분에 이 꽃은 푸딩부터 보존용 식초에 이르기까지 모든 것에 생생한 정향과 같은 풍미를 더하며 중세 요리와 양조에서 가장 인기 있는 향료의 재료가 되었습니다.

존 제라드는 <허블>(1597)에서 설탕과 이 꽃을 섞어 만든 설탕 절임은 "뛰어난 코디올(과일 주스로 만들어 물을 타 마시는 단 음료)이 되고 이따금 섭취하면 놀라우리만큼 심장을 안정시키는 데 효과적이다."라고 추천했습니다. 그는 이 음료를 빠르게 소리 내어 마시면 위험한 전염성 열병에도 맞서 싸울 수 있게 된다고 권했습니다.

기독교에서는 예수가 십자가에 못 박혔을 때 성모 마리아의 눈물이 떨어진 곳에서 카네이션이 피어났다는 이야기가 전해집니다. 그러면서 흰색과 분홍색 카네이션은 오늘날까지 어머니의 영원하고 조건 없는 사랑을 상징하며, 20세기 초 미국에서는 '어머니의 날' 꽃으로 선정되었습니다.

반면에 붉은 카네이션은 저항과 사회운동을 의미합니다. 프랑스 혁명 당시, 처음에는 카네이션을 꽂고 단두대에 올라서 왕당파의 상징으로 쓰였는데(마리 앙투아네트를 구출하기 위한 비밀 메시지가 카네이션 꽃잎에 숨겨져 있었습니다) 훗날 포르투갈, 독일, 그리스, 이탈리아, 러시아를 비롯한 많은 나라에서 사회주의 운동의 상징으로 채택되었습니다.

인공 염색으로 만든 녹색 카네이션은 오스카 와일드와 관련이 있습니다. 그가 동성애를 상징하고자 일부러 그 꽃을 활용했는지, 그저 전복적이고 데카당스적인 예술에 관해 뭔가

말하려 했던 건지는 알 수 없습니다. 그러나 바이올렛 해리스의 <녹색 카네이션>이란 단편 소설이 악평이 자자했던 로버트 히친스의 동명 소설에 이어 발표되고, 뒤이어 나온 노엘 코어드의 노래 'We All Wear A Green Carnation'로 인해 20세기 초반 사람들은 동성애와 카네이션을 더욱 확실히 연결짓게 되었습니다.

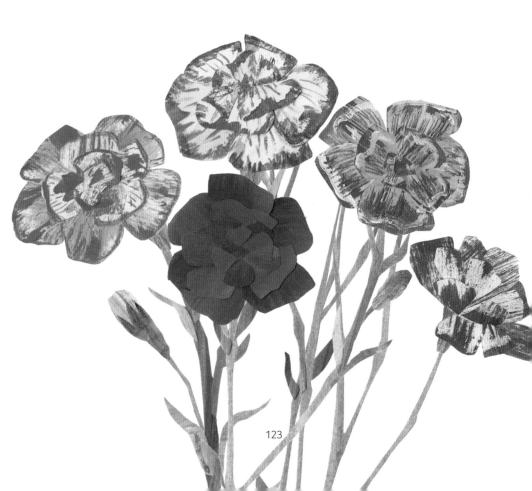

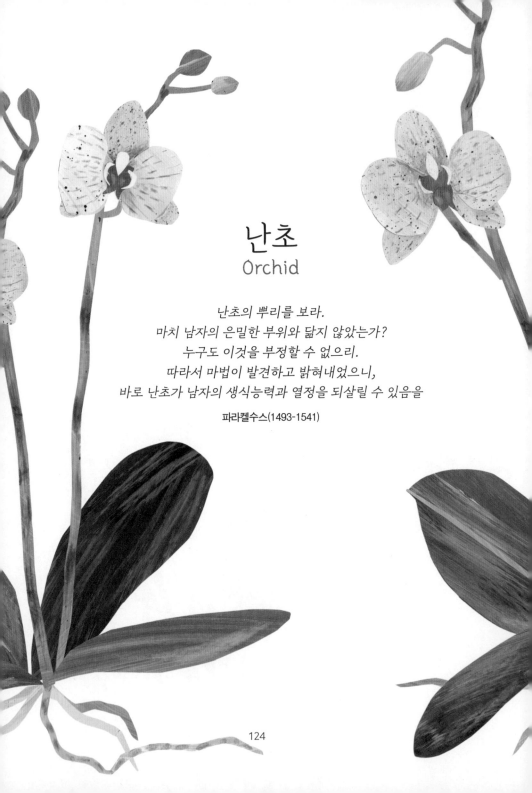

난초
Orchid

난초의 뿌리를 보라.
마치 남자의 은밀한 부위와 닮지 않았는가?
누구도 이것을 부정할 수 없으리.
따라서 마법이 발견하고 밝혀내었으니,
바로 난초가 남자의 생식능력과 열정을 되살릴 수 있음을

파라켈수스(1493-1541)

124

난초에 관한 매우 놀라운 사실이 두 가지 있습니다. 하나는 이 식물이 실제로 굉장히 오래전부터 존재했다는 것입니다. 호박에 갇힌 선사시대 꿀벌에게서 발견된 난초 꽃가루의 흔적은 그 연대가 대략 1500~2000만 년 전까지 거슬러 올라갑니다. 다른 하나는 난초orchid라는 단어가 고대 그리스어로는 '고환'으로 풀이되는데, 난초 뿌리의 둥글납작한 모양 때문에 붙여진 이름입니다. 중세 초기에 난초는 고환을 가리키는 고대 영어 beallucas에서 유래한 ballockwort 혹은 bollocwort로 불렸습니다. 현대 속어로 고환을 가리키는 ball(s)도 거기서 나왔습니다.

남성의 생식기를 닮았다는 이유로 사람들은 오랫동안 난초를 생식 능력, 성적 충동 등과 연결 지었습니다. 기원후 1세기경 플리니우스는 난초를 '사티리온'이라고 불렀는데, 바로 그리스 신화에 나오는 음탕한 사티로스에서 이름을 딴 것입니다. 그는 난초가 매우 강력한 힘을 가진 식물이라며 "그 뿌리는 손만 대도 강한 최음제 역할을 한다고 한다. 이것을 직접 만진 남자는 성교 시 70번이나 성행위를 다시 할 수 있었다."라고 기록했습니다.

수백 년이 지난 후 르네상스 시대의 약초학자들도 난초가 성행위와 임신 능력을 증대시킨다고 확신했습니다. 존 파킨

슨은 그의 저서 <식물 교실>(1640)에서 "만일 남자가 난초의 큰 덩이줄기를 먹으면 남자아이를 볼 것이고, 여자가 더 작은 알뿌리를 먹으면 여자아이를 낳을 것이다."라고 했습니다. 거의 비슷한 시기에 니콜라스 컬페퍼는 "비너스 여신이 지배하여 (난초가) 사람들의 욕정을 지나치게 자극하기 때문에 난초를 너무 많이 먹으면 안 된다."라고 경고했습니다. 그리고 난초가 개의 돌, 염소의 돌, 바보의 돌, 사트리콘처럼 열거하기에도 너무 지루한 이름들로 알려져 있다고 했습니다.

오스만 제국 시기에는 난초 알뿌리를 갈아서 가루로 만든 후 샐렙이라고 부르는 음료를 만들었습니다. 이 이름은 아랍어 카수 타엘렙khasyu 'th-thaeleb의 줄임말로, 영어로는 '여우의 고환'이라고 번역되며 강력한 최음제로 여겨졌습니다. 17세기에는 살룹이라는 이름으로 영국과 독일에까지 전해졌는데, 19세기까지도 값싼 피로회복제로 즐겨 찾는 음료였습니다. 그러다 1800년대 중반에 살룹이 성병 치료제로 쓰이면서 이 음료를 마시는 행위가 곧 성병에 걸렸다는 것으로 해석되어 인기가 급격히 사그라들었습니다.

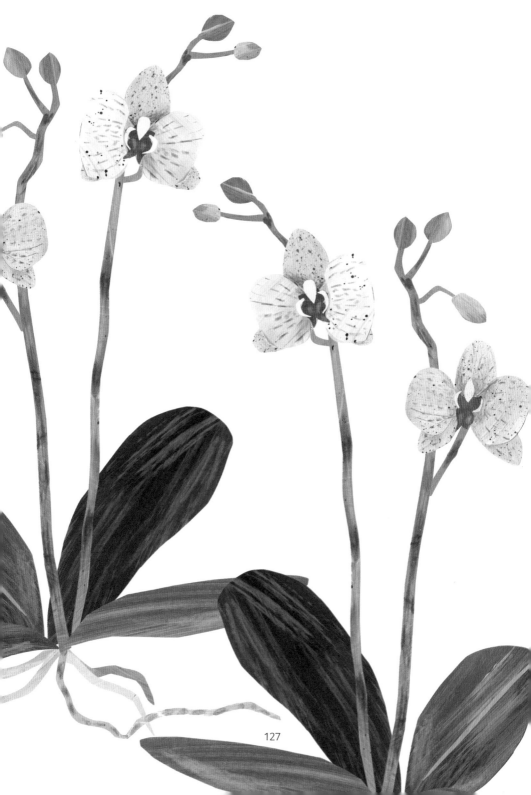

디기탈리스
Foxglove

나뭇가지가 천막처럼 둘러싼 곳
사슴이 가볍게 뛰어오르고 깜짝 놀란 꿀벌이
디기탈리스의 작은 종 모양 꽃송이에서 달아나는 그곳

존 키츠 〈오, 고독이여〉(1884)

디기탈리스는 때로 사람을 죽일 수 있음에도, 수 세기 동안 민간요법에서 가장 중요한 꽃 중 하나였습니다. 지금은 디기탈리스에서 발견되는 화합물인 디곡신이 특정 심장 질환에 도움을 준다고 밝혀졌지만, 13세기만 해도 의사들은 종기, 심한 두통, 부종, 위암에 이르기까지 모든 병증에 무분별하게 디기탈리스 조제약을 처방했습니다. 존 제라드는 〈허블〉(1597)에서 "디기탈리스를 포도주나 물에 넣고 끓여서 마시면 두껍게 뭉친 더럽고 탁한 점액과 사악한 체액이 묽어지고 녹는다."라고 기록했습니다.

디기탈리스는 당시 치료제에 쓰인 양과 치사량의 차이가 거의 없어서 사람들을 구한 만큼 많은 이를 죽게 했습니다. 디기탈리스를 처방받은 가장 유명환 환자는 바로 반 고흐입니다. 반 고흐는 간질 발작으로 병원에 입원해 있는 동안, 디

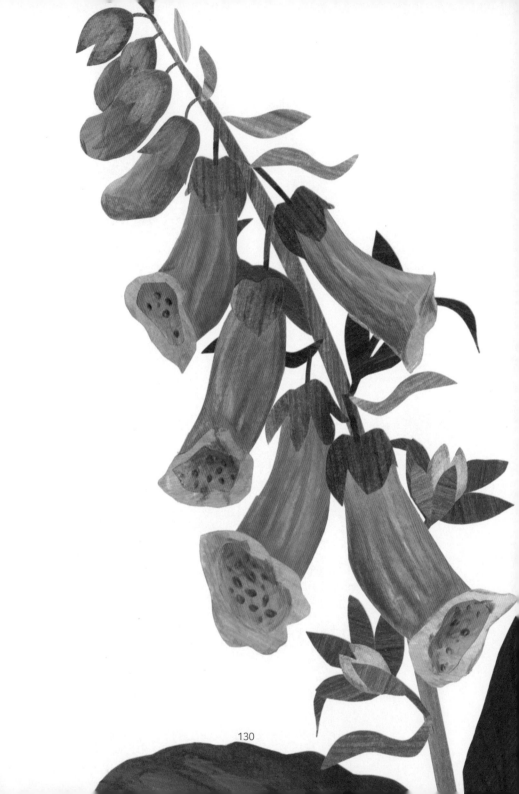

기탈리스 잎사귀에서 추출한 제제로 치료를 받았습니다. 디기탈리스가 발작에는 아무런 효과가 없어서 안타깝게도 고흐를 돕지는 못했을 겁니다.

그러나 몇몇 예술사학자들은 이 처방이 그의 예술적 성취에 영향을 주었을 수도 있다고 말합니다. 디기탈리스 제제의 잘 알려지지 않은 부작용 중 하나가 바로 색에 대한 지각이 바뀌는 것입니다. 반 고흐가 사랑한 노란색은 어쩌면 디기탈리스 중독의 결과였을지도 모릅니다. 주치의 폴 가셰 박사의 초상화 두 점에 가셰 박사가 손에 들고 있는 것이 디기탈리스라는 점도 흥미로운 부분입니다.

디기탈리스의 영어 이름인 foxglove의 유래는 이 꽃이 의약에 사용된 것보다 더 오래되었습니다. 앵글로 색슨 시대에는 이 꽃을 'foxes glofa'라고 묘사한 기록이 있습니다. 개구쟁이 요정들이 발소리를 죽이고 먹이를 향해 몰래 다가갈 수 있게 발을 감싸도록 여우들에게 이 꽃을 주었다는 오래된 민간 설화와 관련이 있을지도 모릅니다. 다른 어원학자들은 이 단어가 작은 사람들little folks이나 요정들fairy로부터 유래했을 수도 있다고 주장합니다.

어쨌든 디기탈리스가 토착종으로 자라는 유럽 전역에서는 언어마다 예상 밖의 재미난 이름들이 생겨났습니다. '마녀의 골무', '요정의 페티코트', '엘프의 장갑', '여우의 손가락' 등이 그렇습니다. 프랑스에서는 작은 장갑gantelée 또는 목동 소녀의 장갑gants de bergère이라고 불렸고, 노르웨이에서는 여우의 종revbjelde, 독일에서는 골무Fingerhut, 웨일즈에서는 착한 사람들의 장갑meneg ellyllyn이란 이름으로 불렸습니다.

이렇게 예쁜 이름을 가진 디기탈리스가 독으로 사용된다니 상상하기 어렵습니다. 그래서인지 빅토리아 시대에는 디기탈리스가 기만이나 위선을 뜻했고, 추리소설가 아가사 크리스티는 여섯 작품에서 디기탈리스 중독을 살인 소재로 사용했습니다. 또한 메리 웹, 도로시 세이어스, 조지 엘리엇의

소설에서도 등장합니다. 지난 2세기 동안 수많은 민간 치료사와 의사들 역시 의도적인 디기탈리스 중독 사건으로 재판을 받았는데, 그중에는 유독 안타까운 사건도 있었습니다.

1851년 3월 아일랜드 티퍼레리 주 네나에서 열렸던 순회 재판소에서 브리짓 피터스라는 요정 치료사(요정과 그 외 각종 약초에 관련된 지식을 가진 사람)가 요정이 아이를 바꿔치기 했다고 여기고는 보라색 디기탈리스를 다량 투여해서 '어린아이를 죽게 한 혐의'로 유죄 판결을 받았습니다.

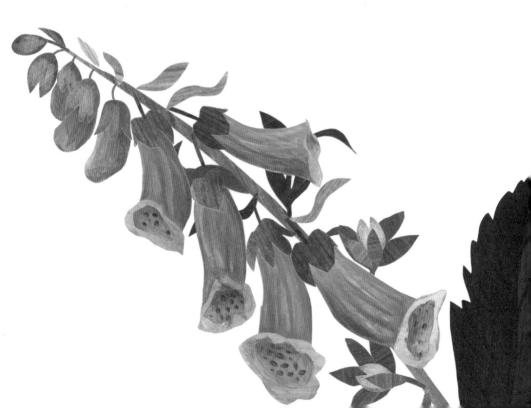

행운을 빌어주는 꽃들

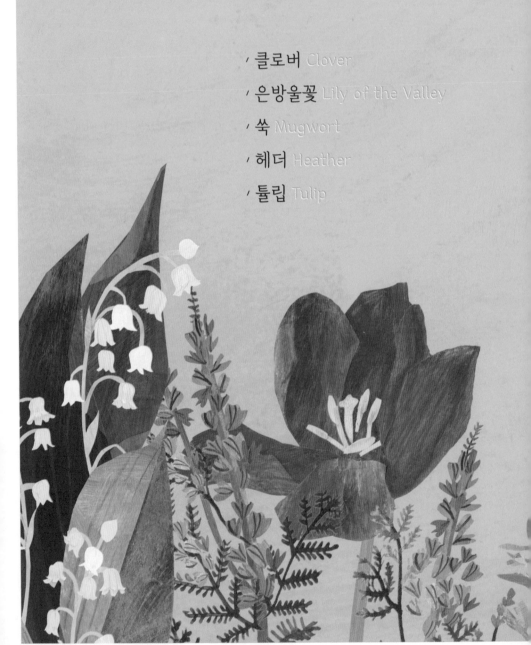

변덕스러운 세상을 살아가는 사람들은 행운을 가져다 준다는 물건에서 위안을 찾습니다. 사랑에 관한 행운이든 경제적인 풍요로움이든 누군가를 위해 신의 가호를 빌거나 가정에 행운을 비는 데에 꽃이 쓰이는 전통도 계속되었습니다. 예를 들어 영어를 사용하는 나라에서는 클로버와 헤더가 행운의 부적이고, 프랑스와 독일에서는 은방울꽃이 행운의 상징으로 인기가 있었습니다.

그러나 중국만큼 '행운의 꽃' 전통이 강한 나라도 없다고 할 정도로, 중국의 많은 관습이 번영과 행운을 부르는 꽃들과 관련 있습니다. 예를 들어 모란과 국화는 일반적으로 부와 장수를 뜻하고, 서양에서 오랫동안 다산을 뜻한 난초는 중국에서 대개 풍요를 상징합니다. 노란색과 흰색 꽃이 있는 수선화는 금화와 은화를 암시한다고 여겨져서 중국 음력 설날에 많이 쓰였습니다.

그중에서도 가장 강력한 행운의 식물은 쑥입니다. 사람들은 수세기 동안 신의 가호를 얻고자 이 마법의 풀을 즐겨 찾았습니다. 앵글로색슨족이 살던 잉글랜드부터 고대 일본까지 여러 지역에서 문 위에 걸거나 물약을 만들거나 하며 악령을 쫓는 데 사용했습니다. 일본에서는 지금도 큰 행운을 의미하는 '다이후쿠'라는 이름의 떡에 쑥을 넣기도 합니다.

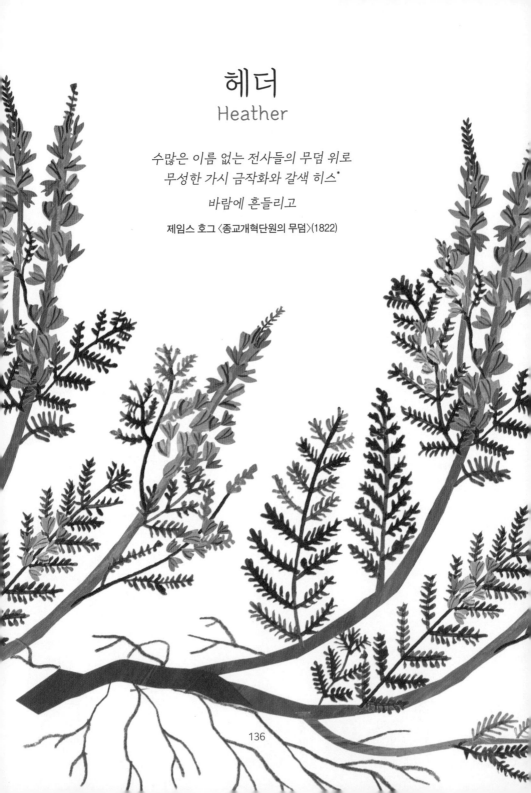

헤더
Heather

수많은 이름 없는 전사들의 무덤 위로
무성한 가시 금작화와 갈색 히스*

바람에 흔들리고

제임스 호그 〈종교개혁단원의 무덤〉(1822)

헤더와 스코틀랜드의 역사는 떼려야 뗄 수 없는 관계입니다. 신석기 시대 이후로 스코틀랜드의 황야와 고지대는 늘 헤더로 덮여 있었습니다. 그리하여 헤더는 여러 세기 동안 스코틀랜드 주민들에게 유용하고 상징적인 식물이 되었습니다. 그중 가장 흥미로운 용도는 '헤더 에일'이라는 신비한 발효 맥주였는데, 이 독창적인 음료 레시피는 결국 잊히고 말았습니다.

1890년에 로버트 루이스 스티븐슨은 잊혀진 양조 맥주에 관한 상상의 시를 썼습니다. <헤더 에일: 갤러웨이의 전설>에서 그는 적에게 비밀 제조법을 누설하느니 차라리 절벽에서 몸을 던지는 고대 픽트인 왕의 모습을 묘사했습니다.

"불길도 소용없으리니, 헤더 에일의 비밀은 내 가슴 속에 묻힌 채 사라진다!"

흰색 헤더는 스코틀랜드 사람들 사이에서도 평판이 엇갈립니다. 빅토리아 여왕은 흰색 헤더를 행운의 상징으로 삼아 장려한 것으로 유명합니다. 스코틀랜드의 전설과 관습에 열광했던 여왕은 헤더를 왕실 결혼 부케에 넣는 전통을 세우기도 했습니다. 여왕이 왜 흰색 헤더를 상서롭다고 생각했는지는 확실하지 않아서, 학계에서도 여왕의 미신이 무엇에 근거

* 히스는 진달래과 일부 관목의 통칭이고, 헤더 혹은 해더는 그중 Calluna vulgaris라는 학명의 진달래과 꽃을 말한다.

했는지 찾아내려고 애썼습니다. 어쨌거나 여왕의 믿음은 확고했습니다. 심지어 반세기 후, 엘리자베스 2세의 결혼식에서 하객들에게 하사한 선물도 발모럴 성(영국 왕실의 유명한 여름 별장)에서 보내온 도금량과 흰색 헤더 꽃다발이었습니다.

전통적으로 보라색 헤더가 역사적인 전투들에서 피에 물든 꽃이라고 전해져서, 흰색 헤더는 상대적으로 평화와 행운을 상징했다는 견해가 있습니다. 또는 보라색 헤더에 비해 흰색 헤더가 훨씬 드물다는 점이 이 꽃을 상서로운 식물로(마치 네 잎 클로버처럼) 두드러지게 했다는 의견도 있습니다. 빅토리아 시대에 와서 헤더의 꽃말은 고독이 되었습니다. 아마도 헤더가 외딴 장소에서 자라기 때문일지도 모릅니다.

노르웨이에서는 흰색 헤더가 전통적으로 불운을 상징했고, 범죄가 일어나는 현장을 가리킨다고 했습니다. 스웨덴에서는 이 꽃을 집에 들이면 불운을 부른다고 생각했습니다. 헤더와 악령을 잇는 민간 신앙은 헤더로 빗자루 솔을 만드는 전통에서 유래했을 수도 있습니다. 그리스어로 헤더 꽃 종류를 가리키는 calluna는 '쓸다'라는 의미이기 때문입니다. 그리고 사람들은 마녀들이 비나 혼령을 부르는 주문을 외거나 폭력적인 공격으로부터 보호가 필요할 때 헤더를 부적으로 사용한다고 여겼습니다.

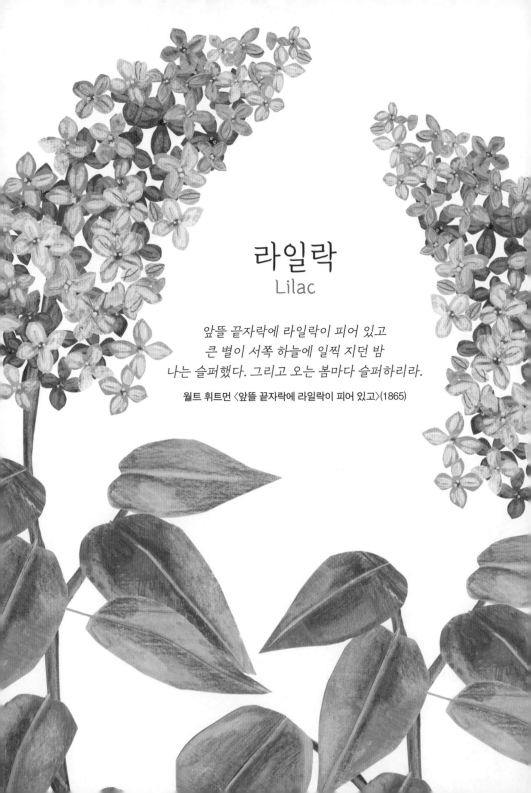

라일락
Lilac

앞뜰 끝자락에 라일락이 피어 있고
큰 별이 서쪽 하늘에 일찍 지던 밤
나는 슬퍼했다. 그리고 오는 봄마다 슬퍼하리라.

월트 휘트먼 〈앞뜰 끝자락에 라일락이 피어 있고〉(1865)

1865년 에이브러험 링컨이 연극을 관람하던 중 암살당하자 미국 전체에 애도의 물결이 이어졌습니다. 이 비극적인 소식을 들었을 때 어머니의 집에 있었던 시인 월트 휘트먼은 충격과 슬픔에 싸여 훌쩍 정원으로 나가 서성였습니다. 그곳에서 휘트먼은 라일락 덤불이 장관을 이룬 모습을 보았습니다. 그 순간의 아름다운 풍경에 영감을 받은 그는 그토록 존경했던 대통령에게 바치는 비가悲歌, <앞뜰 끝자락에 라일락이 피어 있고>를 썼습니다.

몇 년 후 이 시를 어떻게 쓰게 되었느냐는 질문을 받고 휘트먼은 이렇게 말했습니다. "나는 그때 멈춰 서 있었던 곳이 어디인지 기억합니다. 계절을 앞당겨 라일락이 지천으로 피어 있었어요. 전혀 관련이 없던 죽음과 꽃이 서로를 물들이는 바람에, 저는 라일락이 피어 있는 광경과 향기만으로도 그날의 비극을 다시금 떠올리게 됩니다. 언제나 어김없이 그렇습니다."

휘트먼이 이 꽃을 만난 것은 단순한 우연이 아닐지도 모릅니다. 라일락은 오랫동안 봄의 소생, 부활절과 생명의 순환을 상징하며, 죽음과 부활을 의미했습니다. 그리스와 키프로스에서 라일락은 부활절(혹은 유월절)을 가리키는 이름인 파샬리아paschalia(고대 셈어로 '넘어가다', '유월절'이라는 뜻의 pasha에서 유래)로 알려져 있습니다. 그래서 지금도 유대교에서는 유월절을 기념할 때 쓰이는 중요한 꽃입니다.

라일락은 일본과 러시아에 살았던 고대 원주민 아이누의 전통 문화에서 중요한 역할을 했습니다. 아이누인들은 나무를 깎아 만든 '이나우'라는 특별한 막대를 사용해 기도 의식을 치뤘습니다.

이때 19세기 말 선교사이자 작가였던 존 뱃첼러가 우두머리의 이나우는 더 튼튼한 나무인 라일락으로 만든다는 것을 알게 되었습니다. 뱃첼러가 왜 라일락을 썼는지 묻자 한 아이누인이 이렇게 대답했습니다. "이런 영험한 물건을 만드는 데에 다른 나무를 쓰는 건 현명한 일이 아니오. 옛날 옛적 어떤 사람이 계수나무로 이나우를 만들었는데 얼마 지나지 않아 끝부분이 썩어서 쓰러지고 말았지. 그러고 몇 달이 채 지나지 않아서 그 주인도 약해져서 죽고 말았다오. 그게 다 영험한 물건의 기운이 모두 빠져나가 버려서 그런 거요. 그래서 축대는 꼭 라일락으로만 만들어야 한다는 걸 이제 모두 알고 있소."

'이나우'라는 단어가 '꽃을 피우는 막대'로 번역된다는 점은 흥미롭습니다.

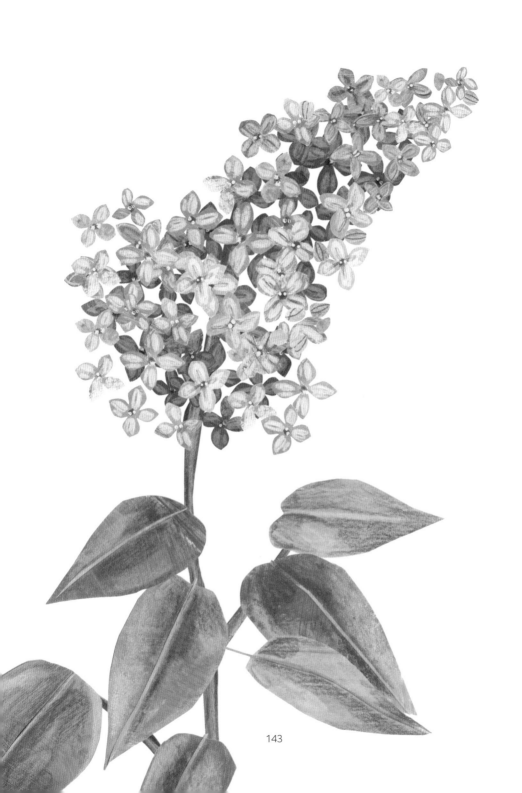

143

헬레보어
Hellebore

그리고 수리과학의 경우, 그 확실성을 의심하는 사람은
헬레보어를 복용할 필요가 있다.

조지프 글랜빌 〈독단적인 의견을 불식하는 일의 허무〉(1661)

고대에서 치료란 복불복의 일이었습니다. 그러나 그중에 헬레보어만큼 잘못 사용했다가는 큰일 날 만한 식물은 없었을 것입니다. 그리스 의사 크테시아스는 기원전 5세기경 헬레보어의 의약적 쓰임새에 관해 이렇게 경고했습니다.

내 아버지와 할아버지 시대에는 어떤 의사도 헬레보어를 처방하지 않았다. 그들은 헬레보어가 얼마나 강력한지 몰랐고, 얼마만큼이 알맞은 복용량인지도 알지 못했기 때문이다. 만약 누군가 헬레보어를 투여하는 경우에는 심각한 위험을 감수해야 하므로 환자에게 유언장을 작성하라고 했다. 약을 먹은 사람 중 다수가 질식사했고 몇 명만이 겨우 살아남았다.

크테시아스의 말은 과장이 아닙니다. 바로 몇 년 후 히포크라테스도 헬레보어의 처방에 뒤따른 경련은 치명적이라고

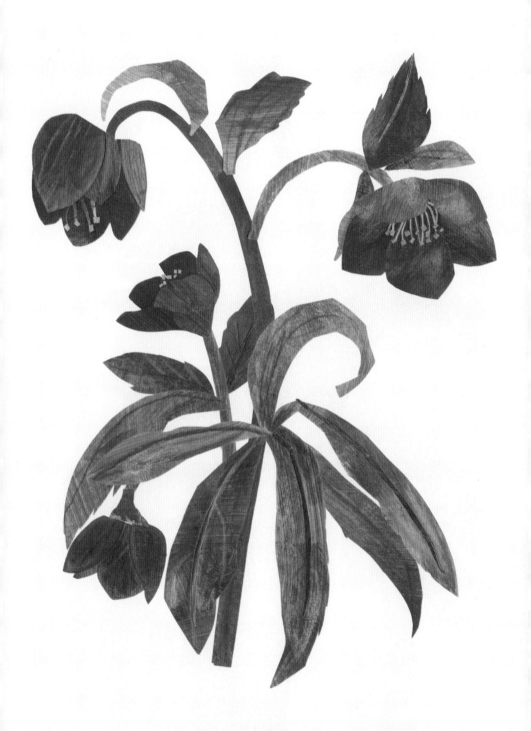

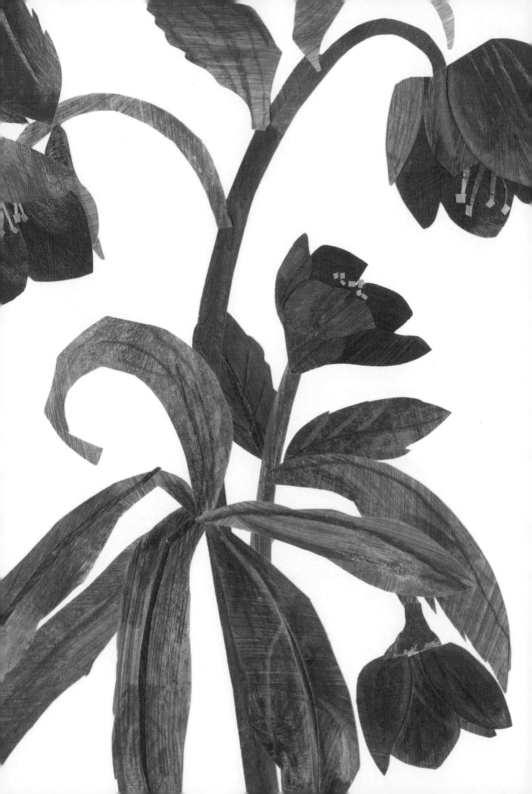

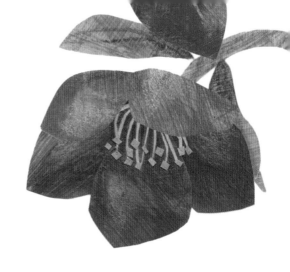

쓰며 이 의견에 동의했습니다. 아테네 정치가 솔론은 병사들에게 포위 중인 도시의 상수로에 헬레보어 뿌리를 던져넣으라고 명령했고, 시민들이 심한 설사병을 앓게 하여 탈주를 종용했습니다.

그렇지만 고대 그리스 의사들은 여전히 그 효과를 확신했고, 특히 정신 질환을 치료하는 데에 계속해서 헬레보어를 사용했습니다. 그들은 우울증, 간질, 조현병, '해로운 체액'이 뇌에 영향을 주는 바람에 생긴 모든 병을 앓는 사람들에게 치료의 희망을 품고 헬레보어 즙을 주었습니다. 플리니우스 역시 이전 시대 작가들의 글에 의지해서, 그리스 신화 속 예언자이자 의사였던 멜람푸스(자기가 기른 뱀이 귀를 핥은 덕분에 동물의 말과 지혜를 이해할 수 있게 되었다)가 프로에투스 왕의 딸이 미쳤을 때 헬리보어를 실컷 먹인 암염소의 우유로 낫게 한 전설

에 관해 썼습니다. 무엇보다 구토, 복통, 경련, 심장마비와 호흡부전을 유발하는데도 불구하고 17세기에는 여전히 헬레보어를 통한 정화가 광기 혹은 '잘못된 생각'을 치료해준다며 권장되었습니다.

헬레보어는 민간의 농업 구제책으로 동물을 치료하는 데 쓰이기도 했습니다. 동물들을 기생충과 질병으로부터 지키고 다양한 만성 질병을 치료하며, 구토를 유도하려는 목적으로 양, 돼지의 귀, 소의 목덜미, 말의 가슴 등에 상처를 내고 거기에 작은 헬레보어 뿌리 조각을 집어넣었습니다.

고대 그리스와 로마 시대 사람들은 헬레보어가 원하지 않는 임신을 포함해 모든 여성 질환 역시 치료한다고 여겼습니다. 헬레보어의 처방은 산모와 아이의 목숨 모두가 위태로워짐에도 불구하고 19세기까지 계속되었습니다.

노리치(잉글랜드 동부 노퍽주의 주도州都)의 치료사이자 점쟁이었던 사라 위스커는 1846년 임신한 어린 하녀 프란시스 베일리에게 헬레보어 가루를 처방한 뒤 오스트레일리아로 유배되었습니다. 빅토리아 시대에는 파괴적인 독이라는 평판 때문에 헬레보어가 비난 혹은 변덕을 의미하게 되었을지도 모릅니다.

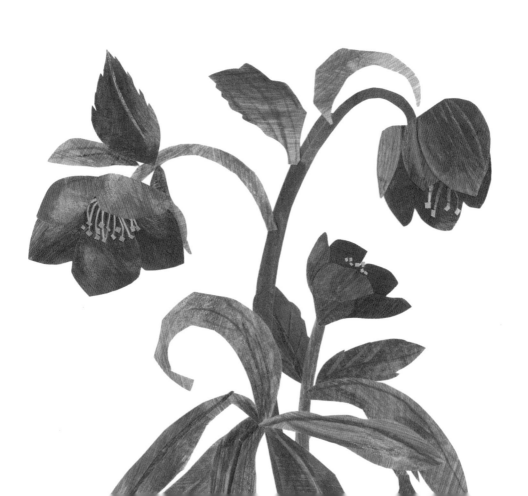

쑥

Mugwort

그들(인간)이 3월에 쐐기풀즙을 마시고, 5월에 쑥을 먹으면,
그렇게 많은 참한 처녀들이 죽어가지 않을 텐데.

로버트 체임버스 〈스코틀랜드의 인기 시 모음〉(1842)

서양에서 쑥은 잘 알려진 식물이 아니지만 역사 곳곳의 의식, 치료, 미신의 중심에 있었습니다. 앵글로색슨족에게 쑥은 자연이라는 창고 선반에서 구할 수 있는 가장 중요한 식물로, 행운의 부적부터 독극물 치료까지 어디에든 사용할 수 있었습니다. <라크닝가>는 10세기 후반~11세기 초반의 문헌과 기도를 모아둔 것으로, 단어 자체는 '치료'라는 의미입니다. 이 문헌의 필사본을 통해 우리는 천 년도 더 전에 살았던 사람들의 희망과 마술처럼 매혹적인 순간들을 엿볼 수 있습니다. 여기서는 쑥을 모든 치료약 가운데서도 가장 오래된 것이자 앵글로색슨족에게 신성한 아홉 개의 약초 중 하나로 언급하고 있습니다.

기억하라, 쑥이여, 네가 알려진 이유를
위대한 선언에서 마련된 대로

너는 Una(첫 번째)라고 불리니, 약초 중에 가장 오래된 것이라
세 가지 약효와 서른 가지 효능이 있어
독과 감염을 물리치고
땅 위에 떠도는 나쁜 적들을 물리친다.

터무니없게 들릴지 모르지만 앵글로색슨인들이 쑥에 부여한 이 힘은 아마도 더 이전 신앙에 의지하고 있었을 것입니다. 로마의 박물학자 플리니우스는 "몸에 쑥을 매달고 다니

는 여행자는 전혀 피로를 느끼지 않고, 어떤 독약이나 야수에
도 해를 입지 않으며 태양조차 그를 해칠 수 없다."라는 기상
천외한 주장을 했습니다. 4세기 <가짜 아풀레이우스의 식물
표본집>(로마 시대 누미디아인 산문 작가인 아풀레이우스를 작가인
양 했지만 실제로는 누가 썼는지 알 수 없음)에는 "이 풀의 뿌리를
집 문 위에 걸어두면 누구도 그 집에 해를 가할 수 없다."라는
충고가 실려 있습니다.

심지어 19세기에 이르러서도 맨섬(아일랜드와 잉글랜드 사이에 있는 섬) 주민들은 하지 전날에 쑥을 모아, 사악한 마법을 막고자 화환으로 만들었다고 합니다. 상징적이게도 사람들은 쑥의 잔가지들을 다음 날인 틴왈드데이(바이킹들 사이에 구전되는 법을 암송하는 신성한 날)에도 착용했습니다.

여러 문화권에서 의식의 일부로 쑥을 태웠는데, 이때 장뇌와 비슷한 강한 향이 생겨납니다. 미국 원주민 추마시 부족은 쑥을 '꿈의 식물'이라고 부르며 잠자는 사람이 영적으로 의미 있는 꿈을 꾸게 하는 향으로 사용했습니다. 중국 의학에서는 에너지 혹은 기를 자극하기 위해 몸 바로 위나 근처에서 쑥잎을 태웠습니다. 일본 아이누인들은 쑥 연기가 병의 악령을 물리친다고 믿고 정화 의식에 사용했습니다. 쑥을 태우는 연기는 효과적인 방충제로도 사용됐습니다.

최근 과학자들은 쑥에서 천연 화합물인 테르피넨-4-올을 분리해내어, 이것이 다이메틸 프탈레이트(모기나 파리 기피제 용도) 같은 기존의 독성이 강한 화학 물질만큼 강력하다는 것을 밝혔습니다. 영어로 쑥을 가리키는 mugwort는 고대 영어에서 '모기 약초'를 의미합니다. 앵글로색슨족이 이러한 점을 미리 알고 있었다니 더욱 놀랍습니다.

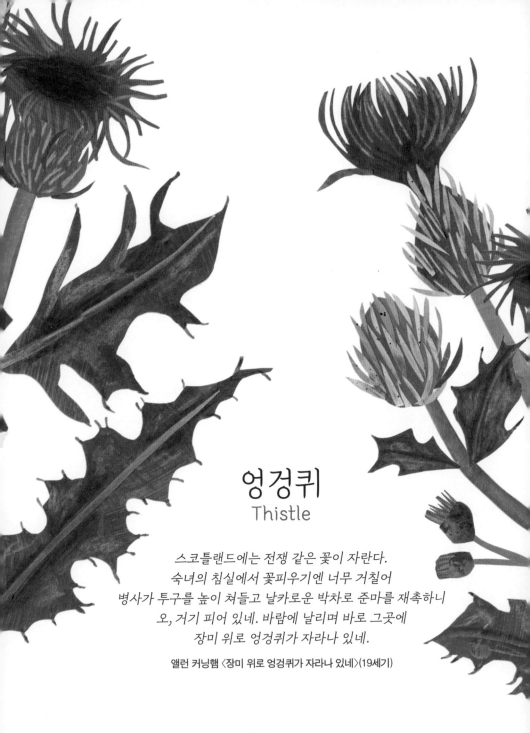

엉겅퀴
Thistle

스코틀랜드에는 전쟁 같은 꽃이 자란다.
숙녀의 침실에서 꽃피우기엔 너무 거칠어
병사가 투구를 높이 쳐들고 날카로운 박차로 준마를 재촉하니
오, 거기 피어 있네. 바람에 날리며 바로 그곳에
장미 위로 엉겅퀴가 자라나 있네.

앨런 커닝햄 〈장미 위로 엉겅퀴가 자라나 있네〉(19세기)

엉경퀴만큼 남성적이라는 평을 듣는 식물도 드뭅니다. 기원후 1세기경 플리니우스는 남자들의 탈모 치료에 엉경퀴즙을 처방하면서, 엉경퀴 뿌리를 물에 넣고 끓여서 먹으면 위장을 튼튼히 하고 아기의 성별이 확실히 남자가 되도록 해준다고 주장했습니다.

엉경퀴의 영어 이름인 thistle은 인도 게르만 공통 조어組語(인도 유럽어의 조상으로 여겨지는 고대어)인 'steig(뚫거나 찌르다)'라는 단어에서 왔습니다. 가시 엉경퀴는 거칠고 투박한 아름다움을 지닌 꽃으로, 스코틀랜드의 상징으로 가장 잘 알려져 있습니다. 꽃을 본뜬 가장 오래된 국장國章 중 하나인 이 엉경퀴 문양은 1263년의 라그스 전투* 이후 13세기 스코틀랜드의 알렉산더 3세 재위 기간에 채택된 것으로 보입니다.

전설에 따르면 노르웨이 왕 호콘은 스코틀랜드를 침공할 계획을 세웠습니다. 어둠을 틈타 해안에 상륙한 호콘 왕의 병사들은 가장 가까운 스코틀랜드군의 주둔지로 향했습니다. 적에게 발각되지 않으려고 맨발로 다가가 잠든 적군에게 막 공격하려던 찰나, 병사 중 한 명이 그만 엉경퀴를 밟고 말았습니다. 병사는 아파서 자신도 모르게 소리를 질렀고, 그 바람에 스코틀랜드군이 때마침 잠에서 깨어 조국을 지킬 수 있었습니다.

* 스코틀랜드 라그스 근방 클라이드강 초입에서 벌어진 노르웨이 왕국과 스코틀랜드 왕국의 전투

전설이 어디까지 진실인지는 아무도 모르지만, 엉겅퀴는 곧 스코틀랜드 왕실의 대표적인 상징이 되었습니다. 이 식물은 1379년부터 스튜어트 가문의 휘장이었고, 엉겅퀴 문양이 들어간 동전은 100년 후 제임스 3세 때부터 유통되었습니다.

그렇지만 가장 큰 영예는 스코틀랜드의 제임스 3세 때 만들어져 17세기 후반 제임스 7세 때 추인된 엉겅퀴 훈장(가터 다음의 훈위로 왕족 이외의 스코틀랜드 귀족 16명에게 수여됨)일 것입니다. 이 훈장은 왕의 종교적, 정치적 목표를 지지했던 기사와 귀족들에 대한 보상으로 만들어졌습니다. 훈장의 라틴어 문구는 "Nemo me impune lacessit(나를 해치고 처벌받지 않는 자는 없으리니)."라는 특유의 완고함이 묻어나는 문장이지만, 스코틀랜드어로는 "Wha daurs meddle wi me(누가 감히 나를 귀찮게 하리)."로 표현되었습니다.

엉겅퀴는 적에게 분명한 메시지를 전달하기 위해 휘장으로 사용되었습니다. 프랑스 북동부 낭시시의 문장에는 15세기 이후로 엉겅퀴와 함께 "Nul ne s'y frotte(누구도 감히 나를 귀찮게 하지 않으리니)."라는 문구가 있었고, 나중에 "Non in-ultus premor(나를 해치는 자 보복당하리)."가 되었습니다.

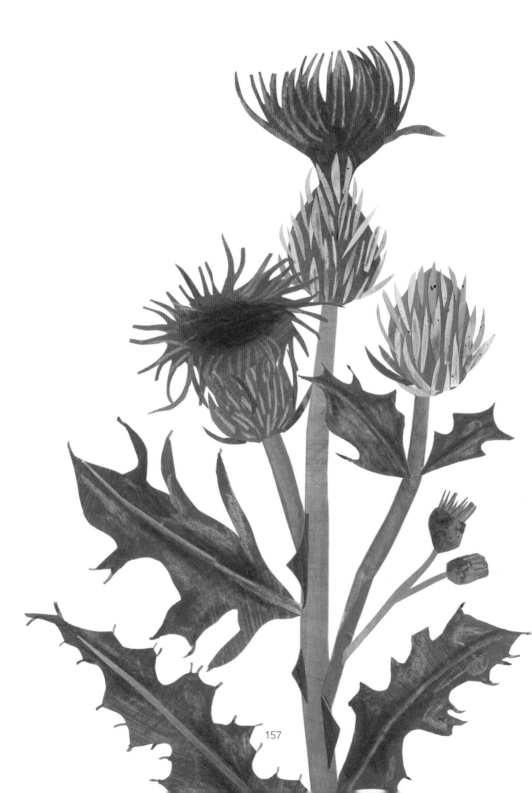

시계풀
Passionflower

시계풀은 웨스트민스터의 터기 부인 댁에 아주 무성히 자라고 있다. 나도 여러 해 그곳에서 수없이 많은 시계풀이 꽃 피우는 것을 보았다.

존 제라드 〈허블〉(1597)

스페인 침략자들이 아메리카 대륙의 재물을 약탈하고 '이교도 종족'을 기독교로 개종시키려는 열망에 차서 신세계에 도착했을 때, 이들에게 격려 따위는 필요하지 않았습니다. 아무리 잔인하더라도, 무슨 수를 써서라도, 빼앗고 싶은 부와 권력과 땅이 거기에 있었습니다. 그렇다 해도 침략자들의 행동을 전적으로 정당화할 수 있었던 데에는 우연히도 그곳에 자생하던 식물의 도움도 적지 않았습니다.

스페인인들은 후에 고행의 꽃Flos passionis이라고 이름 붙인 시계풀을 처음 보고 금세 그 아름다움에, 특히 기묘하고 신비로운 생김새에 매료되었습니다. 신앙심이 깊은 식민지 개척자들에게 시계풀은 그리스도의 고행, 즉 예수가 십자가에 매달려 고통받았던 일을 완벽하게 재현한 것처럼 보였습니다.

158

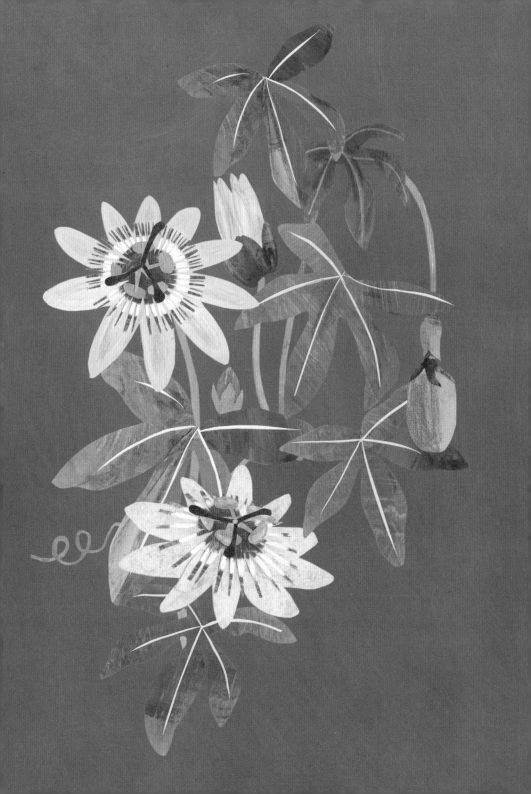

그들에게는 꽃잎, 화관, 수술, 잎사귀가 못, 채찍, 창, 예수의
상처를 상징했습니다. 열 개의 꽃잎은 열 명의 충성스러운 제
자들(열두 제자 중 스승을 부인한 베드로와 배신자 유다를 뺀 숫자)
로 보았고, 시계풀이 부활처럼 달콤한 열매를 맺는다고 생각
했습니다. 심지어 꽃 색깔도 사순절(부활절 전에 행해지는 40일
간의 재기齋期) 성찬식의 보라색을 연상시켰습니다.

　침략자들은 시계풀을 보고 스페인의 전도가 정당하다는
신의 계시라고 여겼고, 이 꽃이 복음을 널리 전하고 원주민들
을 어둠과 사탄의 길에서 벗어나게 하는 데에 도움이 된다고
생각했습니다. 당시 야콥 그레스터라는 독일인 신학자는 시
계풀이 자연 속의 그리스도 왕국을 상징하며, 창처럼 생긴 잎
은 스페인 병사들과 그들의 무기가 아메리카 대륙에서 사탄
을 쫓아내는 것을 의미한다고 넌지시 주장했습니다.

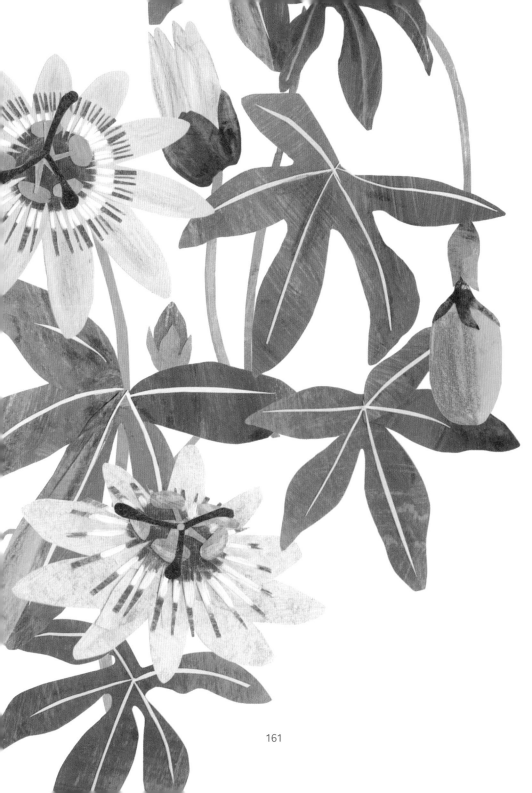

이렇듯 놀랄 만큼 기독교에 부합하는 특징들을 생각해보면, 시계풀의 평판이 유럽에서 다시 꽃피운 것은 예상 못 할 일도 아닙니다. 1625년에 이탈리아의 의사이자 식물학자였던 피에트로 카스텔리는 동시대인들이 시계풀에 얼마나 흥분했는지 기록해 두었습니다.

그 특별함 때문에 호기심 많은 이들은 무엇보다 부지런히 시계풀을 탐구하고, 시인들은 거룩한 찬사를 담아 노래하며, 웅변가들은 온갖 종류의 수사법을 이용해 찬양한다. 철학자들은 매우 미묘한 논증을 통해 철저하게 꽃을 연구하고, 의사들은 그 유익한 능력을 감탄해 마지않으며, 병자들이 오랫동안 필요로 하고, 신학자들이 감복하며, 경건한 기독교인들은 꽃을 추앙한다. 한마디로 어떤 사람들이든 형태의 우아함과 신비로움, 능력과 다른 자질들로 인해 이 꽃을 갈망하고 오래도록 갈구했다.

그러나 이 시기*에 가톨릭 교황권과 영국 성공회 사이의 갈등이 고조되자 많은 개신교 신자들이 사실은 시계풀이 악마의 작품이라며 완전히 반대되는 견해를 내세웠습니다. 17세기 약초학자이자 약제사였던 존 파킨슨은 사탄과 가톨릭 신자들이 한통속이 되어 시계풀을 제멋대로 유리하게 해석해

* 17세기 영국은 제임스 1세와 찰스 1세는 영국성공회를, 이후 찰스 2세와 제임스 2세는 가톨릭을 옹호하면서 영국 내의 정치적, 종교적인 혼란을 가중시켰고 결국 1688년 명예혁명이 일어나 제임스 2세는 폐위되고 개신교도인 메리 2세와 윌리엄 3세가 왕위에 오른다.

서 잘못된 정보를 퍼뜨리고 있다며 "하나님은 사제들에게 결코 거짓을 가르치라고 하지 않았습니다. 거짓은 그들의 주인 사탄에게서 비롯되었기 때문입니다."라고 주장했습니다.

파킨슨은 시계풀을 passionflower(고행의 꽃)라고 부르지 않고, 페루에서 원래 불렸던 마라코트를 따서 마라콕이라고 했습니다. 아메리카 대륙에서 시계풀은 여전히 마라코트의 변형인 메이콕, 메이팝, 혹은 메이애플이란 이름으로 알려져 있습니다.

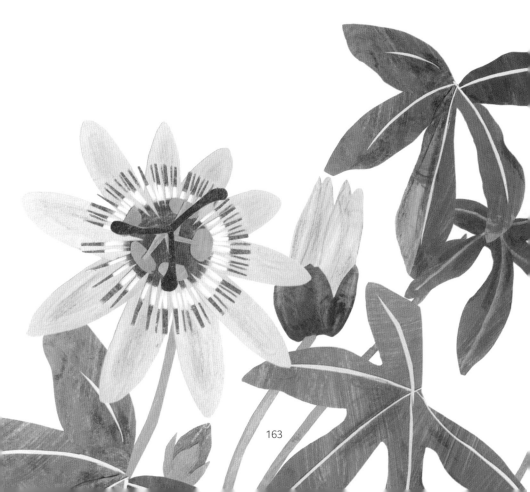

아이리스
Iris

그대는 아이리스,
가장 아름다운 꽃 중에서도 아름다운 꽃
금색 지팡이로 무장하고
천국의 푸른 날개를 달아
어느 신의 전갈을 가져오리니

헨리 워즈워스 롱펠로 〈아이리스〉(1867)

빅토리아 시대 화가 필립 칼데론이 그린 <부러진 화살>이라는 유명한 그림이 있습니다. 애인이 바람 피운다는 것을 막알게 된 젊은 여성이 비탄에 잠겨 정원 벽에 기대어 절망하는 가슴 아픈 내용을 담고 있습니다. 그림 속의 숨겨진 의미 찾는 일을 좋아했던 빅토리아 시대 사람들은 다양한 요소들을보고 주인공에게 어떤 일이 일어났는지 해석했습니다.

칼데론이 사용한 강력한 상징 중 하나는 여성의 발치에 자라난 노란색 아이리스입니다. 꽃말을 좋아하는 사람이라면이 작은 실마리가 '나는 질투한다'라는 뜻임을 알 수 있고, 꽃잎이 시든 것을 보고 이 사랑이 불행하다고 확신했을 것입니다. 담쟁이덩굴은 여성 뒤의 벽을 덮고 있어 '나는 당신에게매달립니다'라는 다소 절망적인 의미를 담고 있습니다.

아이리스의 상징에 대한 역사는 훨씬 더 오래되었습니다. 그리스 신화에서 아이리스는 무지개의 여신으로 땅과 하늘 사이를 오가는 전령인데, 화려하고 다양한 색깔 덕분에 이 꽃도 여신과 같은 이름으로 불리었습니다. 로마 작가 콜루멜라는 "무지개 옷을 입은 아이리스 여신이라도 생기로 가득한 정원에 활짝 피어난 아이리스처럼 찬란하지는 못하다."라며 찬사를 보냈습니다.

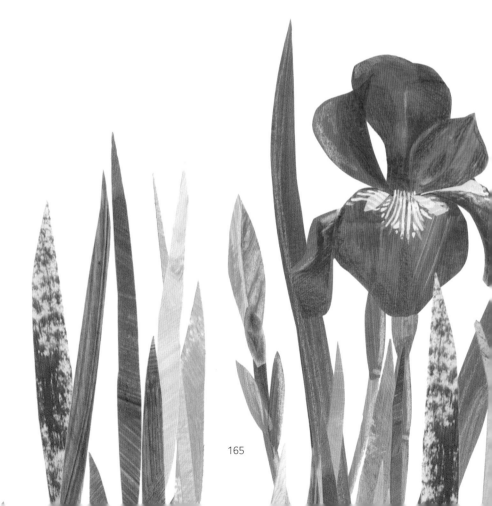

왕실에서도 아이리스를 반겼습니다. 금빛 아이리스는 고대 이집트 시기부터 귀족의 문장으로 사용되었지만, 사람들은 주로 이 꽃을 십자군 전쟁에 참전한 프랑스 왕 루이 7세와 연결 짓습니다.

루이 7세는 노란 아이리스를 자신의 문장으로 택했습니다. 아이리스의 프랑스 이름 fleur-de-lys가 fleur de Louis(루이의 꽃)에서 왔기 때문이라는 견해도 있지만, 이 이름이 고대 프랑스어 fleur de lis에서 왔다는 의견이 좀 더 널리 퍼져 있습니다. 프랑스어 사전에는 fleur de lys가 백합이라고 되어 있

지만, 왕가의 문장에서 쓰이는 fleur de lys는 백합이 아니라 아이리스의 외양을 닮았습니다. 아이리스와 백합은 종종 같은 식물로 혼동될 뿐 아니라, lys 혹은 lis가 아이리스가 많이 자라는 지역인 프랑스의 Lys 강가를 의미한다는 의견도 있습니다.

흥미롭게도 아이리스는 긴 세월 여기저기에서 잘못 전해져 비슷한 발음의 전혀 다른 단어를 낳기도 했습니다. 셰익스피어를 비롯한 당시 영국 작가들은 아이리스를 '빛의 꽃'이라는 의미로 fleur-de-luce 혹은 flower-de-luce이라고 불렀습니다. 다른 사람들은 flour delice(기쁨의 꽃)으로 부르기도 했습니다. 철자가 무엇이든 간에 노란 아이리스는 이 시기에도 여전히 프랑스 왕가와 관련이 있었습니다. 연극 <헨리 6세>(1591) 1부에서 영국이 프랑스에게 칼레를 잃을 때 셰익스피어는 다음과 같이 썼습니다. "아이리스flower-de-luces(아이리스와 Lys강이 있는 칼레 지역을 이중적으로 표현)를 품에서 빼앗겼으니, 영국의 문장 중 절반이 잘려나갔구나."

제비꽃
Violet

그 꽃의 향기는 사라지네
마치 그대가 내게 불어넣은 키스와 같았건만
그 꽃의 고운 색이 바랬네
그대, 오직 그대만이 그렇게 빛났으니

퍼시 셸리 〈시든 제비꽃에게〉(19세기)

제비꽃의 생은 아주 짧습니다. 이 작고 섬세한 꽃이 봄에 잠시 피었다가 그해 남은 시기 동안 사라지고 없다는 점 때문에 시인과 작가들은 제비꽃에서 때 이른 죽음을 연상했습니다.

셰익스피어는 희곡에서 제비꽃을 여러 번 은유적으로 사용했는데, 가장 유명한 것은 오필리아의 가슴 아픈 대사입니다. "저는 당신께 제비꽃을 드리려고 했는데, 아버지가 돌아가셨을 때 모두 시들어버렸어요." 레어티스는 오필리아를 두고 "이른 봄에 피는 제비꽃과 같은 거지. 일찍 피지만 금세 시들고, 향기롭긴 하지만 오래가진 않는 것 말이다."라고 묘사한 데다 그녀가 죽은 후 무덤 위에 제비꽃이 피어나길 기원합니다.

제비꽃은 '하늘이 너무 일찍 데려가다'라는 뜻을 나타내기도 했고, 애도의 과정을 지나 그다음에 오는 충실한 추모의 단계를 상징하기도 했습니다. 오필리아가 왕위를 찬탈한 왕과 왕비 앞에서 쓴 '시든 제비꽃'이란 표현에는 죽은 아버지를 배신한 두 사람을 비난하는 기색이 역력합니다. 이런 관념은 셰익스피어와 동시대 인물이었던 윌리엄 허니스의 시 <새해 축제에 연인들이 보내는 꽃다발은 언제나 사랑스럽네>(1584)에서도 역시 나타납니다.

제비꽃은 내가 지킬 신의를 위한 것
그리고 당신 역시 마음 깊은 곳에서
그런 마음을 흘려보내지 않길

제비꽃은 아주 오래전부터 죽음과 연관이 깊습니다. 19세기 미국의 민속학자였던 찰스 M. 스키너는 "그리스인은 죽은 이를 묻을 때 시신을 제비꽃 아래 숨겨... 그 섬찟한 널이 빛깔과 향기로 덮이게 했다."라고 했습니다. 로마 시인 오비디우스는 죽은 이를 '낟알, 소금, 빵, 떨어진 제비꽃'으로 기려야 한다고 했습니다. 어느 로마의 비석에서 아이를 잃은 아버지는 이렇게 썼습니다. "이곳에 오파투스, 고귀하고 충실한 아이가 누웠느니. 나는 그 재가 제비꽃과 장미가 되길 바라노라." 이런 문구들은 약 1,500년이 흐른 뒤 레어티스가 했던 말과 아주 비슷한 정서를 보여줍니다.

충실함은 빅토리아 시대의 정서에도 매우 매력적이었던 주제로, 그 시대 사람들은 제비꽃을 무척이나 사랑했습니다. 이 시대, 특히 여성에게 충실함은 정숙과 존경이라는 개념과 연결되었습니다. 'shrinking violet'(움츠린 제비꽃)은 수줍은 여성을 나타내는 표현으로 19세기에 아주 많이 사용되었고, 빅토리아 시대 꽃말 애호가들 사이에서는 제비꽃이 연인의 충실한 감정을 뜻한다고 널리 알려져 있었습니다.

빅토리아 여왕 역시 제비꽃을 사랑했던 것으로 유명합니다. 어릴 때 그녀의 어머니가 매우 예쁜 작은 도자기 바구니 두 개에 제비꽃을 채워 보내주었기 때문입니다. 그때부터 빅토리아는 제비꽃을 무척 사랑하게 되어, 일기에서 이 꽃에 대해 적은 것만 백 번이 넘고 윈저궁의 정원에는 수천 송이를 길렀다고 합니다.

튤립
Tulip

자연은 내가 아는 어떤 것보다 더 많이,
이 꽃과 더불어 즐거이 노는 듯하다.

존 제라드 〈허블〉(1597)

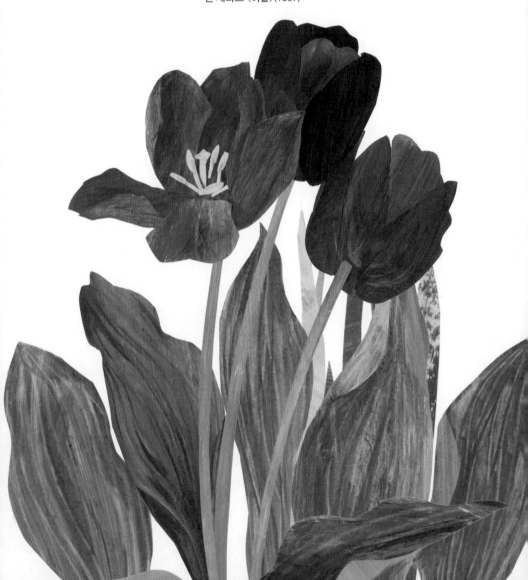

튤립은 16세기 유럽에 처음 전해졌을 때 낯선 이방인 취급을 받았습니다. 심지어 튤립이라는 이름도 꽃송이의 모양을 따라 붙여진 것으로, 덜밴드 혹은 터번이라는 페르시아어에서 유래했습니다. 1629년 존 파킨슨은 "꽃잎은 부푼 모양을 유지한 채 벌어지고, 끝이 안으로 말려 들어가 있다."라고 묘사했습니다. 존 제라드는 이 '기묘하고 이국적인 꽃'을 터키인의 모자라고 불렀습니다.

16~17세기에 유럽의 해외 무역은 급속히 활발해졌습니다. 커피, 차, 감자 같은 새롭고 흥미로운 상품들이 사략선*의 선원과 모험가들에 의해 '발견'되어 유럽 항구로 들어왔습니다. 외국 물건은 본래 새롭고 값비싸며 탐나는 것이기에, 상인들은 종종 그들의 부를 과시하기 위해 이런 상품들을 소비했습니다. 튤립 열풍을 포함한 이 낯설고 서구적이지 않은 풍류에 대해 당시 일부 평론가들은 불안해했습니다. 파킨슨은 "본디 우리에게 낯선 튤립과 같은 이국적인 꽃들이 우리의 영국식 정원에 눌러앉았다."라고 썼습니다.

17세기 시인 앤드루 마블은 심지어 한 발 더 나갔습니다. 그에게 낯선 색깔과 줄무늬를 한 튤립은 자연의 타락과 같았습니다. 그는 튤립을 화장하고 볼연지를 그려 넣어 상대를 유혹하는 요부에 비유했습니다. 편집증적인 마블과 다른 몇몇

* 전시에 적의 상선을 나포할 수 있게 허가된 민간 무장선

사람들의 눈에 영국식 정원은 인위적인 즐거움으로 가득 찬 퇴폐적이고 이국적인 하렘으로 타락해가는 듯했습니다.

튤립 파동이 있었던 1630년대에 튤립이 광풍을 불러일으킨 방식 또한 당시의 공격적인 상품 무역이 가진 갖가지 문제점을 보여줬습니다. 튤립 알뿌리에 매겨진 터무니없이 비싼 값은 많은 이들에게 탐욕과 어리석음의 전형을 뜻했습니다.
당시 프랑스 작가 라 셰네 몽스트뢰는 튤립이 바다 괴물의 먹잇감을 마련하려고 꽃을 팔아치우는 상인들에게 포로처럼 잡혀 있다고 묘사했습니다. 브뤼헐 2세는 <튤립 파동의 풍자>라는 그림에서 튤립 상인과 구매자를 돈을 낭비하는 얼빠진 원숭이의 모습으로 묘사했습니다.

그러나 원산지가 중앙아시아였던 만큼 튤립은 오토만 제국의 정체성을 나타내는 매우 중요한 꽃이었습니다. 꽃들은 이곳에서 화려한 도자기와 직물 등 다양한 오브제로 너무나 아름답게 묘사되었고, 16세기에는 술탄 셀림이 궁전의 정원에 심기 위해 무려 튤립 알뿌리 5만 개를 주문하기도 했습니다.
사람들은 튤립이 사람을 보호하는 신령한 꽃으로 해로운 것들과 불행을 막아준다고 여겼습니다. 또한 '신의 꽃'이란 이름으로 알려졌는데, 아마도 튤립을 아랍어로 쓸 때 사용되

는 '레일'이란 글자가 알라신을 나타내는 단어와 매우 유사했기 때문일 것입니다.

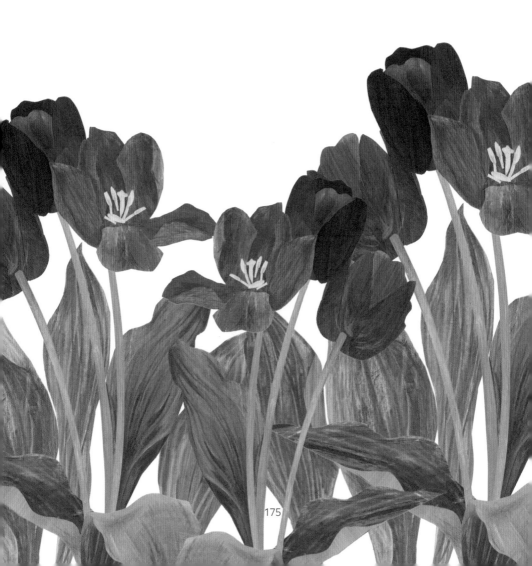

175

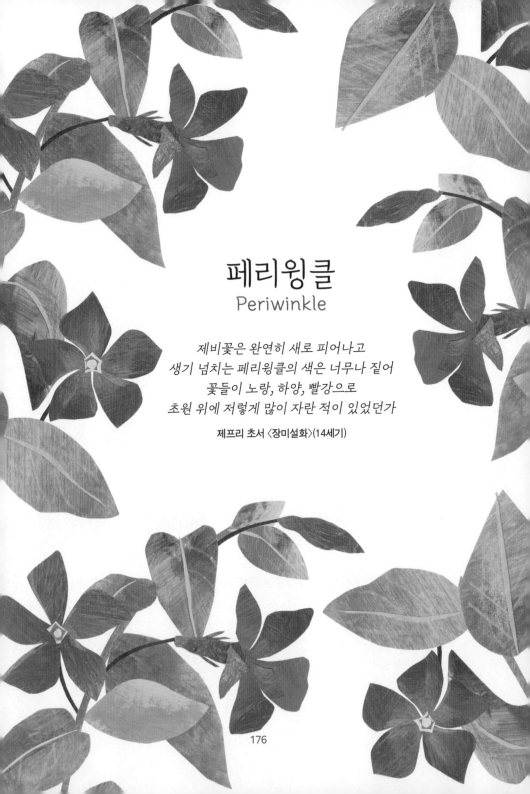

페리윙클
Periwinkle

제비꽃은 완연히 새로 피어나고
생기 넘치는 페리윙클의 색은 너무나 짙어
꽃들이 노랑, 하양, 빨강으로
초원 위에 저렇게 많이 자란 적이 있었던가

제프리 초서 〈장미설화〉(14세기)

페리윙클이란 라틴어인 pervinca(휘감다)라는 단어에서 유래한 것으로, 덩굴손을 뻗어 다른 식물을 에워싸는 성향 때문에 붙여진 이름입니다. 뭔가를 휘감으며 성장하는 왕성한 특징 덕에 엘리자베스 여왕 시대에 페리윙클은 미약媚藥을 만드는 데 쓰이는 강력한 성분이었습니다. 16세기 멋들어진 제목의 <식물, 돌, 특정 동물이 가진 힘에 관한 알베르투스 마그누스의 비밀의 책>에서 최음제를 만드는 비법이 나옵니다. "페리윙클을 꽃을 싼 흙에서 나온 벌레와 함께 가루로 만들어, 바위솔이라고 불리는 약초와 함께 음식에 넣어 먹으면 부부의 사랑이 샘솟는다."

우크라이나에서는 오랫동안 페리윙클 혹은 일일초를 부부 간의 사랑과 자녀의 출산에 연관 지었습니다. 막 결혼식을 치른 행복한 한 쌍은 사랑이 영원하도록 결혼 케이크 위에 장식으로 쓰인 꽃이나 페리윙클로 만든 화환을 왕관처럼 썼습니다. 독일에서는 1800년대 초, 민속학자 야콥 그림이 '다가올 결혼'을 뜻하는 페리윙클 화환을 만드는 어린 소녀들에 관해 언급했고, 빅토리아 시대 꽃말에서 페리윙클 꽃가지는 누군가에게 바치는 확고한 헌신을 뜻했습니다.

앵글로색슨족도 페리윙클을 사랑했습니다. 노르만 정복(노르망디공公 윌리엄 1세(정복왕)의 영국 정복, 1066~1071) 이전 고대 영어로 된 <식물표본집>에는 페리윙클에 관해 특별

히 언급된 부분이 있습니다. 흥미롭게도 이 문헌에서는 페리윙클을 priapisci라고 불렀는데 아마도 그리스 신화의 번식과 다산의 신인 프리아포스에서 유래한 듯합니다. 사람들은 페리윙클을 호신용 부적으로 여겼습니다. "...이 식물은 여러 가지 면에서 유익한데, 첫 번째로는 귀신이 들러붙는 공격에, 다음으로는 뱀과 야생동물, 독과 위협, 질투와 폭력 등에 맞서게 해준다. ... 이 식물을 몸에 지니면 행복하고 항상 마음이 편안해진다."

프랑스어에서 페리윙클은 몇 가지 다른 이름으로 알려져 있는데, 뻬르방쉬pervenche(영어에서는 같은 단어가 이후 파란색의 한 종류를 가리키게 됨), 비올렛뜨 데 소시에violette des sociers('마법사의 제비꽃'으로 페리윙클의 마법적인 특성을 의미), 그리고 쀠슬라즈pucelage(처녀성) 등이 있습니다. 쀠슬라즈는 페리윙클의 푸른 꽃잎에서 유래했는데, 푸른색은 전통적으로 동정녀 마리아를 의미했습니다. 민간에서 페리윙클을 부르는 가장 기묘한 명칭은 디키 딜버Dicky Dilver 혹은 딕 아 딜버Dick-A-Dilver입니다. 고대 영어 delfan에는 '파다' 혹은 '뿌리내린다'는 뜻이 있는데('탐구하다'라는 뜻을 지닌 동사 delve의 유래) 땅

위에 뻗어가는 페리윙클과 그 줄기에서 나온 뿌리들이 흙을
파고드는 방식을 비유한 것입니다.

세이지
Sage

그녀에게 삼베 셔츠를 만들라고 전해주게
파슬리, 세이지, 로즈메리 그리고 백리향
솔기도 없이 바늘 자국도 없이 만들어준다면
그때 그녀는 진정한 내 사랑이 될 테지

프랭크 킷선 〈스카버러 페어〉(1891)

약 14,000년 전 지중해가 내려다보이는 이스라엘의 한 조용한 곳에서 작은 부족이 슬픔에 잠겨 있었습니다. 부족 구성원 두 명을 막 잃었던 것입니다. 청소년 한 명과 어른 한 명인 이들은 서로 어떤 연관이 있었던 듯, 죽은 후에 함께 묻혔습니다. 부족 중 가장 힘 센 사람이 무덤을 파서 부드러운 진흙을 깔고, 그 위에 다시 야생 세이지 다발을 두껍게 깔았습니다. 이 애정 어린 행위는 기적적으로 수천 년이 지나도 그대로 남아, 이제는 죽은 사람을 꽃과 함께 묻은 가장 오래된 예로 남게 되었습니다.

놀랍게도 세이지로 무덤을 장식하는 관습은 오늘날까지도 북부 이스라엘 장례식에서 이어집니다. 의례 식물로 세이지

가 선택된 것은 우연이 아닙니다. 세이지의 강한 향기가 천사들을 유혹하고, 악령을 물리치며, 복을 가져온다고 여겨지기 때문입니다. 사실 세이지는 이슬람인의 연중행사를 통틀어 출생에서 죽음까지 여러 의식에서 중요한 역할을 합니다. 갓 태어난 아기를 보호하는 향으로 세이지를 준비하고, 결혼식과 가족 행사에서는 꽃을 태워서 향을 피우며, 사랑하는 이의 무덤 위에 이 꽃을 남겨두고 옵니다.

아메리카 원주민들과 캐나다의 퍼스트네이션(원주민 단체) 부족은 전통적으로 허브 막대를 태우는 의식에 세이지를 사용했습니다. 이들은 향기로운 연기가 사람과 사물을 모두 정

화하고, 공간을 깨끗하게 하며, 영혼의 세계와 접촉할 수 있도록 마음을 열어준다고 여겼습니다. 또한 세이지는 신선한 상태로 주술 주머니(영적인 힘을 주는 물건들로 채워진 작은 주머니) 속 신성한 물건을 감싸는 데 쓰였습니다. 환영을 보는 능력과 통찰력을 자극하는 땀움막 정화 의식*에 쓰이기도 했습니다.

유럽 사람들도 세이지가 신비로운 성질을 가지고 있다고 생각했습니다. 1600년대 후반 존 에블린은 "부지런히 사용하면 사람을 불사로 만들 정도로 놀라운 성질을 너무나 많이 가진 식물이다."라고 열렬히 말했습니다. 비슷한 시기에 일기 작가인 윌리엄 피프스는 아내가 임신하기를 간절히 바라며 "아내를 너무 세게 껴안아서도 너무 많이 껴안아서도 안 된다.", "차가운 삼베 속바지를 입는다.", "저녁을 늦게 먹어서도 안 된다."와 같은 특별한 조건들을 열거했습니다. 그중 "세이지 즙을 마시겠다."라는 결심이 담긴 조건도 있었습니다.

수 세기에 걸쳐 사람들은 세이지에게 질병에 대항하는 힘이 있다고 믿었습니다. 한 앵글로색슨족 문헌에는 "정원에서 세이지를 기르는 이 중에 죽을 사람이 누가 있을까?"라는 말도 적혀 있습니다. 프랑스에서 페스트가 창궐했을 때 이 말을

* 반구형 지붕 모양으로 만들어진 움막에서 달궈진 불에 물을 끼얹어 수증기로 고온다습한 실내를 만들어 땀을 흘리며 치르는 정화 의식

마음에 새긴 도둑 네 명에 대한 전설이 있습니다. 죽은 사람들의 집을 뒤지고 다니며 귀중품을 훔치던 이 도둑들은 향신료와 마늘, 세이지 잎을 넣은 조제약 덕분에 살아남았다고 전해집니다. 이후 사람들은 페스트 환자에게 접근하기 전에 이 '네 도둑의 식초'(마르세유 식초)를 손과 귀, 관자놀이에 뿌렸다고 합니다.

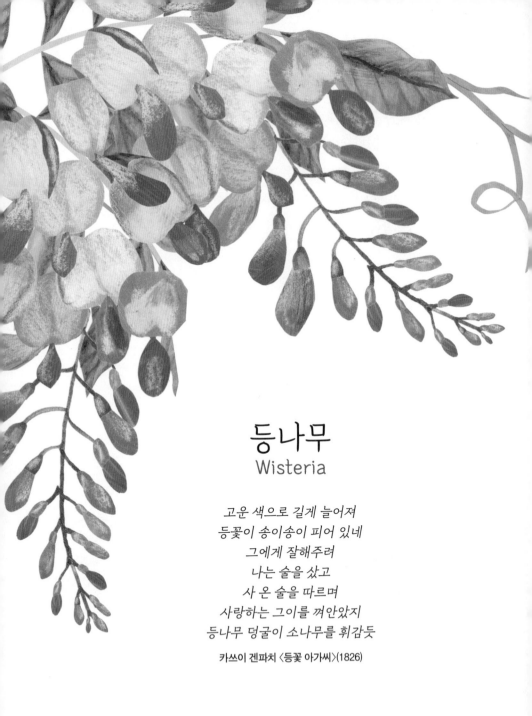

등나무
Wisteria

고운 색으로 길게 늘어져
등꽃이 송이송이 피어 있네
그에게 잘해주려
나는 술을 샀고
사 온 술을 따르며
사랑하는 그이를 껴안았지
등나무 덩굴이 소나무를 휘감듯

카쓰이 겐파치 〈등꽃 아가씨〉(1826)

<등꽃 아가씨>는 19세기 일본에서 인기 있던 우아한 가부키 혹은 공연 무용으로, 한 여자가 연인의 변덕을 한탄하는 이야기를 담고 있습니다. 춤은 깊고도 비밀스러운 감정으로 차 있고, 미묘하면서도 여성스럽습니다. 여자 주인공은 아름답고 관능적임에도 자신에게 충실하지 못한 남자를 사랑하고 거기에서 벗어나지 못해서 결국엔 고통에 시달리게 되는 인물로 묘사되었습니다. 불안해진 여자는 마치 등나무 덩굴이 버팀목을 휘감듯 연인에게 점점 더 매달리게 됩니다.

<등꽃 아가씨>의 춤은 상징으로 가득합니다. 등나무는 일본에서 수 세기에 걸쳐 재배되었으며, 떨어지는 보라색 꽃과 주변을 휘감으며 자라는 모습이 문화에 밀접하게 엮여 들었습니다. 등나무의 의미는 여러 가지가 있지만 대개 사랑, 인간관계의 복잡함과 관련이 있습니다.

8세기 일본 신화, 전설, 역사적 사건에 관한 설화를 모아 편찬한 <코지키>*에는 '파라야마투미네카미'라고 불리는 산신이 등장합니다. 산신은 등나무 꽃송이로 변해 연인이 그를 침실로 들게 해서 결혼하게 만드는 술수를 씁니다. 약 10세기경 시 모음집인 <이세 이야기>에서 등나무는 정제된 감정과 상대를 보호하는 사랑을 의미합니다. 그중 한 구절인 '기

* 천황 가문의 계보와 신화, 전설을 적은 책으로 겐메이 덴노의 명을 받아서 오노 야스마로가 712년에 완성했다.

이한 등나무꽃'에서는 주인공이 그의 세심한 면을 보여주려 등나무 꽃을 꽂은 커다란 화병을 내어놓습니다. 꽃에 마음이 동한 그의 형제는 다음과 같은 시를 짓습니다.

후지와라 족의 상징인 등꽃 아래로
많은 이들이 몸을 피하네
그 풍성한 그늘이 전보다 더 멀리
펼쳐지는구나

한국에도 등나무에 얽힌 이야기가 있습니다. 신라 시대에 두 자매가 한 병사를 사랑하게 됩니다. 상황이 절망적이라고 여긴 소녀들은 연못에 몸을 던져, 죽어서 등꽃으로 변합니다. 비극적인 소식을 들은 병사도 연못으로 뛰어들어 팽나무가 되었습니다. 그 후 등나무가 자라면서 팽나무 주변을 휘감았고, 그렇게 얽히고설킨 복잡한 사랑을 상징하게 되었다고 합니다.

로즈메리
Rosemary

여기 로즈메리가 있어요.
기억력에 좋지요.
부디 사랑하는 이여, 나를 기억해주세요.

셰익스피어 〈햄릿〉(1600~1602)

페스트가 런던의 지저분하고 번잡한 거리를 휩쓸었던 1603년. 당시 토마스 데커는 "푸른 골풀 대신 말린 로즈메리, 시든 히아신스, 불길한 사이프러스 나무와 주목朱木(둘 다 서양에서 묘지를 지키는 나무로 불길한 상징)이 죽은 사람들의 뼈 더미와 빽빽이 뒤섞인 채 포장된 길을 덮고 있다."라고 기록했습니다. 로즈메리를 태우면 페스트에 맞설 수 있다는 생각은 전혀 새로운 발상이 아니었습니다. 중세 영국에서는 악취나 독기가 모든 질병의 원인이 된다고 믿었기 때문입니다. 다만 어떤 약초를 말려두려고 했는지는 흥미롭습니다.

로즈메리는 여러 세기 동안 마법과 종교적인 측면 모두 효능 있는 식물이었습니다. 기독교에서 로즈메리는 축일祝日과

신실함의 상징입니다. 헤롯 왕의 군대로부터 도망치던 성모 마리아의 망토가 관목 덤불에 드리웠을 때 로즈메리 꽃이 흰색에서 푸른색으로 변했다는 전설이 전해집니다. 또 다른 고대 기독교 전통에서는 예수가 십자가에 매달린 때보다 로즈메리 덤불이 더 높이 자라거나 더 오래 살지 않는다고 말합니다. 셰익스피어는 <햄릿>에서 기억에 대한 은유로 오필리아의 대사에 로즈메리를 최소 여섯 번은 사용했습니다.

로즈메리의 상징은 사람들 사이에서 특별한 의미를 지니는 상록수(호랑가시나무, 담쟁이, 회양목과 주목 등)라는 점에서 비롯되었는지도 모릅니다. 다른 식물이 시들어 있는 겨울 동안에도 한결 같은 모습의 상록수는 불멸과 생기를 대표했습니다. 로마 시대 이래로 로즈메리가 안정과 엄숙함의 상징이자, 결혼식과 장례식을 모두 기념하는 완벽한 약초였다는 게

우연이 아닙니다. 17세기 영국 시인 로버트 헤릭은 다음과 같이 말했습니다. "두 가지 목적 모두를 위해 재배하라. 그것이 내 신부를 위한 것인지 내 장례식을 위한 것인지는 전혀 중요하지 않다."

　로즈메리를 의학적 또는 전통적인 방식으로 사용한 사례들은 탁월한 것부터 우스꽝스러운 것까지 다양했습니다. 1500년대 초 뱅크스의 <약초학>에서는 "백포도주에 로즈메리를 넣고 끓여, 그것으로 얼굴을 씻으면 얼굴이 예뻐진다."라고 주장했고, 저베이스 마크햄의 요리책 <영국 부인>(1615)에서는 "로즈메리를 달인 즙으로 목욕을 하는 것은 생명의 목욕이라고 불리고, 그 즙을 마시면 심장과 뇌, 몸 전체를 안정시키고 얼굴의 반점을 없애준다. 남자는 더 젊어 보이게 하고, 여자는 빨리 임신할 수 있게 한다."라고 했습니다.

　터키와 스페인에서 로즈메리가 '사시'(이런 눈을 한 사람에게 응시당하면 재앙을 만난다고 함)로부터 보호해준다고 여겨진 한편, 중세에는 수사 다니엘(라틴어로 된 의학용어를 중세 영어로 번역한 14세기 도미니코회 수사)이 <로즈메리의 덕목>에서 뱀에 물린 상처를 치료하고, 누군가를 더 사랑스럽게 만들고, 사람들의 기운을 북돋우는 등 로즈메리의 놀라우리만큼 다양한 이점들을 열거했습니다.

그나마 덜 기이한 주장 중 하나는 로즈메리가 기억력을 돕는다는 것입니다. 고대 그리스 의사였던 디오스코리데스는 "보존된 이 꽃을 먹으면 이해력을 날카롭게 하고, 잃어버린 기억을 되살리며 생각을 일깨운다."라고 했습니다. 최근 연구로 로즈메리가 실제로 기억력을 향상하는 화합물을 포함하고 있다는 것이 증명되었습니다. 결국 오필리아가 옳았다는 것이 밝혀진 셈입니다.

미안함을 전하는 꽃들

최근의 고고학 연구에 따르면 인간은 적어도 13,000년 동안 장례를 지낼 때 꽃을 사용했다고 합니다. 이스라엘 카르멜 산에서는 고대에 죽은 이와 함께 꽃을 매장했다는 확실한 증거가 나왔습니다. 발굴터에서 나온 꽃은 세이지 종류와 박하, 현삼玄蔘 류 등 대부분 향기가 강한 식물들로, 시신의 매장이 봄에 이루어진 것과 장례에 향이 짙은 식물을 선호했다는 것을 증명합니다.

향이 강한 꽃들은 역사적으로도 여러 문화권의 장례 행사에서 인기가 많았습니다. 식물을 태워서 향기로운 연기를 만들어 내거나 강한 향을 지닌 꽃을 고르는 관습은 여러 가지 용도 때문이었던 것으로 보입니다. 단순히 나쁜 냄새를 지우는 실용적인 이유뿐만 아니라, 강하고 기분 좋은 향기가 나쁜 악령을 물리치고 죽은 이를 다음 세상으로 건너가게 한다는 깊은 의미가 있습니다.

꽃과 조의弔意를 연결 짓는 것도 매우 심오합니다. 꽃은 비록 덧없지만 대부분 해마다 다시 피어납니다. 수백 년간 끊임없이 새로 피어나는 젊음은 슬픔에 허우적대는 사람들을 위로해 주었는데, 죽음이란 새로운 시작일 뿐임을 상징했습니다.

블루벨
Bluebell

블루벨은 가장 다정한 꽃
여름 공기 속에서 손을 흔드네
블루벨 꽃송이는 내 영혼의 근심을 재우는
가장 큰 힘을 지녔네

에밀리 브론테 〈블루벨〉(1846)

아마도 블루벨만큼 요정들과의 관계가 깊은 꽃은 없을 것입니다. 마녀와 마녀사냥을 연상시키는 어두침침한 숲에서 많이 자라는 식물인 블루벨은 한때 사람들을 숲 개간지로 유인해 향에 취한 채 잠들게 하거나, 더 나쁘게는 사라지게도 하는 '요정의 종(벨)'이라고 여겨졌습니다.

베아트릭스 포터의 이야기 <요정 서커스단>(1929)에서는 주인공 패디 픽이 보이지 않는 힘으로 가득한 야생의 프링글 숲에서 신비롭게 사라집니다. 패디는 어디에서도 찾을 수 없지만, 분명 마법의 존재들이 장난을 치고 있다는 것을 알 수 있습니다.

"히니 호! 어디에 숨었니, 패디 픽?" 하고 불렀지만 아무도 대답하

지 않습니다. 그저 숲속의 블루벨에서 희미한 웃음소리가 들리는 듯했을 뿐입니다.

블루벨이 순진한 여행객을 유혹해서 사람들이 자주 다니는 길에서 벗어나게 한다는 생각은 유럽 전역에 퍼져 있었습니다.

전통적인 독일 설화 <작은 사람들의 선물>을 바탕으로 한 그림 형제의 유명한 이야기 <산속 요정의 선물>(1846)에는 어느 재단사와 금세공인이 블루벨 울리는 소리에 이끌려 요정들의 숲으로 끌려 들어가고, 스코틀랜드 설화에서는 블루벨 사이에서 홀로 헤매던 아이들이 요정들을 따라가서는 다시는 집으로 돌아오지 못합니다.

이런 마법의 힘을 가진 식물은 미신에 사로잡힌 사람들에게도 유용한 도구로 여겨져, 블루벨 화관을 쓴 사람은 진실을 말하게 된다는 믿음이 있었습니다. 그러나 누군가 블루벨 꽃을 망가뜨리지 않고 안에서 바깥으로 뒤집으면, 그 사람은 가

습 속 깊이 원하던 변치 않는 사랑을 얻게 된다고 했습니다. 블루벨 꿈을 꾸면 오래 함께할 열정적인 사랑을 곧 찾게 된다는 해몽도 있었습니다.

1900년대 초기에 기록된 미국 민요에는 이런 구절이 있습니다.

만일 블루벨을 보면, 꺾은 후에 다음 말을 되풀이하세요. "블루벨, 블루벨, 내일 밤이 오기 전에, 내게 행운을 가져오렴." 그러고서 꽃을 신발에 넣고 다니면 행운을 얻게 돼요.

블루벨의 효력에 대해 가장 먼저 언급된 것은 세빌랴 사람 이시도르의 기록으로, "만일 블루벨을 문지방 위에 통째로 걸어두면 모든 악한 것들이 달아날 것이다."라고 적혀 있습니다. 하지만 영국 남부에서는 1930년대 초까지도 블루벨을 집 안에 들이면 불운을 부른다고 생각했습니다.

블루벨은 의학적 용도와 실용적인 쓰임새로 높이 평가되었습니다. 블루벨 즙은 강한 독성을 지녔지만 이뇨제와 지혈제, 심지어 뱀이나 거미에게 물린 상처에 대한 치료제로 널리 사용되었습니다. 블루벨의 알뿌리는 탁하고 끈적거리는 점액으로 차 있는데, 과거에는 접착제와 옷감을 빳빳하게 하

는 용도로 쓰였습니다. 존 제라드는 <허블>(1597)에서 "그 뿌리는 끈적하고 달라붙는 즙으로 차 있어서 화살에 깃털을 달거나 책을 만드는 데 사용하는데, 연령초 뿌리 다음으로 가장 좋은 접착제다."라고 열변을 토했습니다. 그로부터 2세기가 지난 1803년에도 런던 라임 가(街)의 토마스 윌리스라는 사람이 아라비아 풀의 값싼 대용품인 블루벨 풀을 만들고 있었습니다.

수레국화
Cornflower

수많은 외로운 무덤 위로
슬픔에 잠긴 향기로운 양귀비가 손을 흔들고
수레국화가 밤을 새우는
영광스러운 플랑드르의 들판에서

오스틴 J. 스몰 〈그 작은 나무 십자가〉 (1918)

어린 왕이었던 투탕카멘이 죽음을 맞이했을 때, 사람들은 사후 세계에 필요할지 모를 빛나는 보물들을 왕의 곁에 모두 함께 묻었습니다. 그러나 이집트의 가장 강력한 통치자에게 바쳐진 가장 가슴 아픈 선물은 수레국화로 만들어진 소박한 화환으로, 파라오의 머리맡에 다정하게 놓여 있었습니다. 비탄에 잠긴 미망인이자 의붓누나였던 안케세나문이 왕에게 마지막으로 남긴 삼천 년 된 사랑의 표식일 것입니다.

수레국화는 고대 이집트에서 무척 중요한 꽃이었습니다. 한해살이로 자연 파종하는 이 식물은 경작되는 밭들 사이에서 해마다 잘 자라났습니다. 이집트인들은 곡물 사이에서 자라는 이 밝은 보석 같은 수레국화를 보고서 죽음과 재생의 자

연스러운 순환을 떠올렸습니다. 수레국화는 장례식에 어울리는 꽃이 되었지만 음침해서가 아니라, 희망적이고 해마다 다시 태어나 자라는 점이 풍요와 죽음 이후의 삶을 의미했기 때문입니다. 따라서 안케세나문의 화환은 상실감에 빠진 선물이 아니라, 투탕카멘이 사후 세계에서 부활하리라는 상징이자 이를 돕겠다는 의미입니다.

그리스 신화에서도 수레국화는 치유와 재생의 상징이었습니다. 학명인 Centaurea cyanus는 두 가지 신화를 암시합니다. 우선 켄타우로스 케이론(가장 현명한 켄타우로스centaur로서 예언·의술·음악에 능했음)이 독으로 인한 상처를 스스로 치료하는 데 수레국화를 사용합니다. 또 다른 신화에서는 시아누스라는 이름의 젊은이가 수레국화를 너무 사랑했는데, 수레국

화로 가득한 들판에 누워 죽어 있는 그를 여신 클로리스가 발견하고는 그의 몸을 꽃으로 변하게 한 뒤 이름을 붙였다고 전해집니다. 로마의 수확과 풍요의 여신인 세레스도 머리에 수레국화를 장식한 모습으로 자주 묘사됩니다.

2000년이 흐른 지금도 수레국화는 여전히 부활과 치유를 상징합니다. 양귀비가 전쟁으로 엉망이 된 땅에서도 번성하는 모습을 보고 영국에서 추모의 꽃이 되었던 것과 마찬가지로, 프랑스에서는 수레국화가 전쟁터에서 싸운 군인과 희생자를 상징하게 되었습니다. 수레국화는 에스토니아의 국화이기도 한데, 그곳에서는 루킬릴 혹은 호밀꽃이라는 이름으로 불립니다. 호밀은 에스토니아에서 빵을 만드는 주요 곡물이기 때문에 루킬릴은 성장과 활력의 상징이자 부와 생명력을 의미하기도 합니다.

수레국화는 전통적으로 독일 및 프로이센과 관련이 있습니다. 루이즈 여왕이 나폴레옹 군대를 피해 도망칠 때, 아이

들을 수레국화가 가득 피어 있는 들판에 숨겼다는 일화는 유명합니다. 이후로 아들인 빌헬름 1세는 언제나 수레국화를 소중히 여겼습니다. 이 꽃은 독일 애국주의와 관련이 깊어, 20세기 초에 불행히도 나치의 비밀스러운 상징이 되기도 했습니다.

　수레국화를 부르는 다른 이름으로는 블루 버튼, 블루 블로우, 수확할 때 낫을 망친다고 해서 붙은 이름인 허트 시클(낫을 상하게 한다는 의미)이 있습니다.

라벤더
Lavender

라벤더의 초록 디들디들
라벤더의 파랑 디들디들
너는 나를 사랑해야 해, 디들디들
왜냐면 내가 너를 사랑하니까
누군가 그러는데 디들디들
내가 이리로 왔으니까
너와 나는 디들디들
함께 자야 한대

작자 미상 〈디들 디들, 혹은 상냥한 시골 연인들〉(17세기)

라벤더가 역사에서 차지한 위치에 관해 이야기할 때의 문제점 중 하나는 고대 작가들이 언급한 식물이 무엇인지 항상 명확하지가 않다는 점입니다. 예를 들어 그리스와 로마 시대에 사람들이 '나드'와 '스파이크'라고 불렀던 두 식물이 라벤더 또는 멧두릅으로 해석됐습니다. 후자는 라벤더와는 전혀 다르게 인도에서 유래한 식물로, 역시 향이 강했습니다.

이런 혼란을 차치하고도 대부분 학자들은 고대 의사들이 적어도 한 가지 종류의 라벤더를 알고 사용했다는 점에서 의견을 같이합니다. 라벤더의 효능은 무수히 많아서 광범위한

통증을 위한 약이나 더 비싼 향수를 희석하는 수단으로 쓰였고, 결정적으로 공공 목욕탕에서 첨가제로도 사용되었습니다.

라벤더라는 단어는 '씻는다'라는 뜻의 라틴어 lavare에서 유래했을 수도 있고, '푸른 빛을 띠는'이란 뜻의 라틴어 lividus에서 왔을 수 있습니다. 흥미롭게도 중세에는 '라벤더'가 남녀 세탁부를 뜻했습니다. <에드워드 4세의 왕실>(15세기 왕실에 관한 보고서)에서는 '요먼 라벤더'(자유민 남성 세탁부)에 관한 기록이 있습니다. 요먼 라벤더가 하는 일은 궁 내 향신료 저장소에서 비누를 가져와서 '전하의 물건을 신중하게 씻는 것'이었습니다. 왕비 역시 여성 세탁부를 거느렸습니다. 다른 사람의 옷과 몸을 씻어주는 일을 했던 여성들은 다른 '추가적인 일'도 했을지 모릅니다. 그래서 보고서는 라벤더가 매춘을 가리키는 은어이기도 했다고 전합니다. 14세기 제프리 초서 역시 <선녀 전설>(미완성, 1380~1386?)의 서문에서 매춘부를 '라벤더'라고 지칭합니다.

질투심은 - 신께서 그녀에게 저주를 내리시길 -

궁정에 언제고 있는 라벤더라네.

왜냐하면, 그녀는 밤에도 낮에도

로마의 황궁에서조차도 떠나지 않았기 때문이라고

단테가 그리 말하지 않았던가?

활기찬 민요 <라벤더의 파랑>이 17세기 음탕한 노래인 <디들, 디들>에서 비롯했다는 것을 아는 사람은 거의 없습니다. 이 노래는 한 남자가 연인에게 자신과 잠자리를 함께하자고 꼬드기는 내용을 담고 있습니다.

그러나 옛 문헌에 의학과 관련된 내용을 보면, 사람들이 라벤더를 뇌를 치유하는 약초로 여긴 것도 분명합니다. 12세기의 수녀원장 힐데가르드 빙엔은 라벤더로 마비(떨림) 증상을 치료할 수 있다고 권했는데, 라벤더가 수많은 악한 것들을 억누르기 때문에 악한 정령들이 겁을 먹는다고 했습니다. 존 제라드는 <허블>(1597)에서 라벤더를 증류한 물을 자주 기절하는 사람들에게 권하는 한편, 이 꽃이 헐떡임과 울화증 완화에 도움이 된다고 했습니다.

17세기 의사였던 니콜라스 컬페퍼는 라벤더가 머리와 뇌에 생기는 모든 괴로움과 통증에 특히 쓸모 있다고 추천했습니다. 당시가 '사혈과 거머리 요법'의 시대였던 것을 고려하면, 이마와 관자놀이를 라벤더 즙으로 씻거나 기절, 강경증(발작), 간질에 이 약초의 냄새를 맡게 하는 등 그가 내린 처방은 상당히 진정 효과가 있는 것들이었습니다. 컬페퍼는 확실히 시대를 앞선 인물이었습니다. 현대 연구 결과를 살펴보면 라벤더가 기분을 안정시키고 진정 작용을 돕고, 경련을 막는 성질이 있다는 것을 알 수 있습니다.

보리지
Borage

우리 시대의 사람은 활기와 기쁨을 위해 다양한 꽃을 사용한다.
그 외에도 꽃으로 많은 것을 할 수 있다. 마음을 안정시키고, 슬
픔을 떨쳐내고, 마음의 즐거움을 키우는 데 쓴다.

존 제라드 〈허블〉(1597)

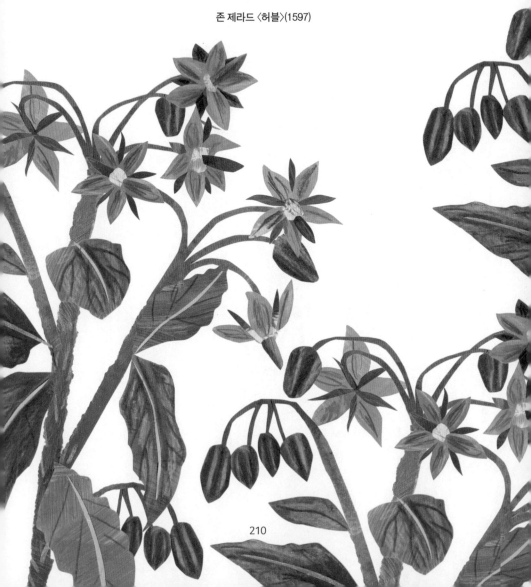

벌이 보리지 주변을 윙윙대며 돌아다니는 것을 보면 벌들이 얼마나 이 꽃에 매혹되었는지 알 수 있습니다. 역사를 통틀어 볼 때 인간 역시 같은 반응을 보였습니다. 과거에 오랫동안 보리지가 효능 있는 약물이자, 섭취했을 때 뜻밖의 자극적인 쾌감을 선물하는 꽃으로 여겨졌다는 점을 아는 사람은 거의 없습니다.

대 플리니우스(로마의 정치가·박물학자·백과 사전 편집자)는 기원후 77년에 쓴 글에서 보리지가 사람을 기쁘고 즐겁게 만드는 힘이 있으며, 약간 포도주와 함께 섭취하면 흥분과 쾌감이 커질 것이라고 열성적으로 주장했습니다. 바로 그런 효능 덕분에 보리지는 '쾌활한'이란 의미의 그리스어 에우프로시논euphrósynon에서 온 라틴어 에우프로시눔euphrosynum으로 이름이 붙여졌습니다.

또한 보리지는 사람들을 용감하게 만든다고 여겨졌습니다. 이 마법에 대해 가장 오래된 은유 중에는 1546년에 존 헤이우드가 쓴 다음과 같은 구절이 있습니다.

사랑에 빠진 연인들은
땅이 그들의 무게를 지탱할 수 없다고 생각하지
오직 용기의 서약만이 그들을 견뎌낼 뿐

그렇다면 서둘러야 할 거야

보리지의 잎이라면 그런 일을 할 수 있을지도 모르니

존 제라드는 반 세기가 지난 뒤 'Ego Borago gaudia semper ago.', 번역하면 "보리지는 항상 용기를 불러일으킨다."라는 라틴어 구절을 언급했습니다. gaudia는 좀 더 정확하게는 '기쁨'이라고 번역할 수 있습니다.

한편 켈트족과 로마인, 십자군들은 모두 전쟁터에 나가기 전 보리지를 먹거나 보리지 꽃이 담가진 포도주를 마셨다고 합니다. 그래서 보리지라는 단어는 켈트어의 바라치barrach(용기 있는 사람)에서 왔다는 이야기도 있습니다. 하지만 그 밖에 라틴어 이름 borago가 보리지의 털투성이 잎과 줄기를 지칭하는 borra(텁수룩한)의 파생어라거나, "그 마음을 일으킨다."라고 번역되는 corago의 변형에서 비롯되었다는 등 다른 어원의 설명들이 더 설득력 있습니다.

유래가 무엇이든 간에 역사 속에서 보리지는 대부분 지중해 연안에서 북유럽 지역에 걸쳐 항우울제이자 쾌락을 주는 식물로 알려져 있었습니다. 술에 넣는 첨가제로도 인기가 많았는데, 오이와 비슷한 풍미 때문이기도 했지만 알코올의 효과를 키워주기 때문이었습니다. 중세 사람들이 마시던 술 중에 '차가운 (맥주 등을 담는) 조끼'라고 부르는 보리지의 잎과

꽃으로 풍미를 더한 것도 있었습니다. 한편 여자가 보리지를 연인의 음료에 살짝 넣어서 주면, 남자를 자극해서 청혼하게 만든다는 미신도 있었습니다.

심지어 찰스 디킨스는 흥을 돋우기 위해 보리지 섞인 음료를 손님들에게 즐겨 대접했다고 합니다. '사과술 컵'이라고 불린 알코올 도수가 높은 술에는 사과주와 백포도주, 브랜디, 그리고 보리지가 들어 있었습니다.

물망초
Forget-me-not

작은 파란색 구름이 나와
잔디 위에 자리를 잡았네.
그가 '오, 물망초'라고 소리쳤고
누군가는 고개를 숙이고 '신이시여'라고 중얼거렸네.

엘라 히긴스 〈숲속의 난초와 다른 이야기들〉(1897)

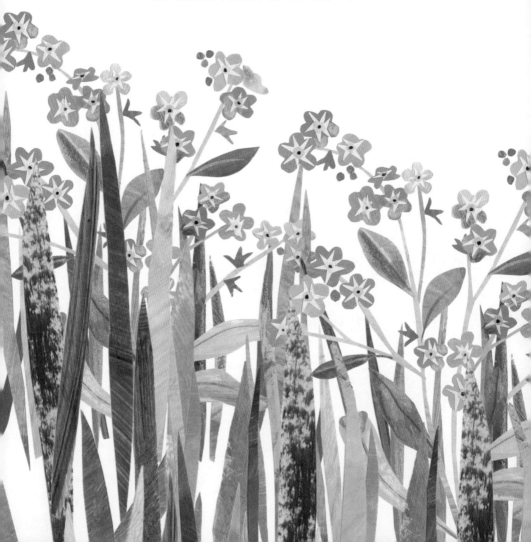

1508년에 미켈란젤로가 시스티나 성당 천장에 처음 몇 차례 붓을 놀리는 동안, 어느 젊은 독일 화가도 자신의 걸작에 마무리 손질을 하고 있었습니다. 한스 쉬스 폰 쿨룸바흐가 그린 <화환을 만드는 소녀>라는 제목의 이 그림은 아름답고 사랑스럽게 그려진 한 소녀가 창턱에 앉아 연인에게 줄 꽃 화환을 만드는 모습을 담고 있습니다. 화환을 만드는 손짓은 소녀의 마음을 영원히 묶어두겠노라는 연인의 약속을 의미합니다. 여기서 소녀가 매만지는 꽃은 충실한 사랑과 기억을 뜻하는 물망초입니다.

물망초가 언제부터 헌신과 기억을 뜻하게 되었는지는 아무도 모릅니다. 흥미롭게도 유럽 국가 대부분이 이 꽃에 같은 의미를 부여하여 독일은 페르기스마인니히트Vergißmeinnicht, 스웨덴은 풰르얏미게이förgätmigej, 헝가리는 네펠레이츠nefelejcs, 이탈리아는 논띠스코르다르디메non ti scordar di me라고 불렀습니다. 쿨룸바흐가 그림 그리던 1500년대 초기에는 이미 물망초의 상징이 잘 확립되어 있었습니다.

가장 좋아했던 꽃이 물망초였던 헨리 4세가 추방당했을 때, 이 꽃을 직접 충성심과 기억의 상징으로 만들었다는 견해가 있습니다. 이 꽃은 종종 헨리 4세의 옷이나 왕실 윗옷의 깃에서 볼 수 있습니다. 그를 대표하는 문구 역시 "나를 기억하시오.(souveyne vous de moi.)"였습니다.

하지만 이 꽃에 물망초(잊지 말아요)라는 이름이 붙여진 것과 그리움이라는 감정의 연관성을 둘러싼 이야기는 더욱 다양합니다.

빅토리아 시대의 <기사와 아름다운 여인>이라는 시에 묘사된 낭만적이지만 끔찍한 사고에서 꽃말이 유래한 것으로도 보입니다. 연인을 위해 강가에서 파란색 꽃을 꺾으려던 어느 기사가 그만 물에 빠지고 맙니다. 그는 물에 빠져 죽어가면서도 자신과 함께 가라앉지 않도록 꽃을 물 밖으로 던지며 말했습니다. "여인이여, 그대의 진정한 기사인 나는 이제 떠납니다. 나를 잊지 마세요."

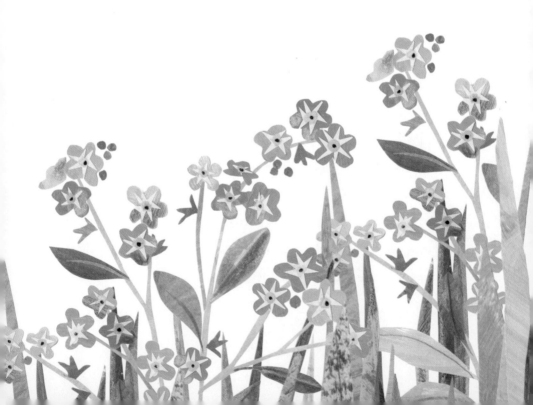

그 외에 기독교 설화에서는 신이 에덴의 식물에 이름을 지어 줄 때 어느 작고 파란 꽃을 못 본 채 지나치자, 꽃이 "오, 주여 나를 잊지 마세요."라고 소리쳤고 그것이 이름으로 굳어졌다고 전해집니다. 각각의 식물을 종교적인 의미로 심은 중세 수도원이나 메리 가든(성모 마리아의 동상이나 예배당을 둘러싸고 있는 작은 정원)에서도 물망초는 인기가 많았습니다. 시리도록 푸른 빛의 꽃잎을 가진 물망초는 '푸른 눈의 성모' 혹은 '성모 마리아의 눈'으로도 알려져 있습니다.

에델바이스
Edelweiss

오, 내게 날개가, 비둘기의 빠른 날개가 있다면
저 높은 산을 올라, 내 사랑에게 날아가련만

존 볼즈 〈에델바이스, 시〉(1881)

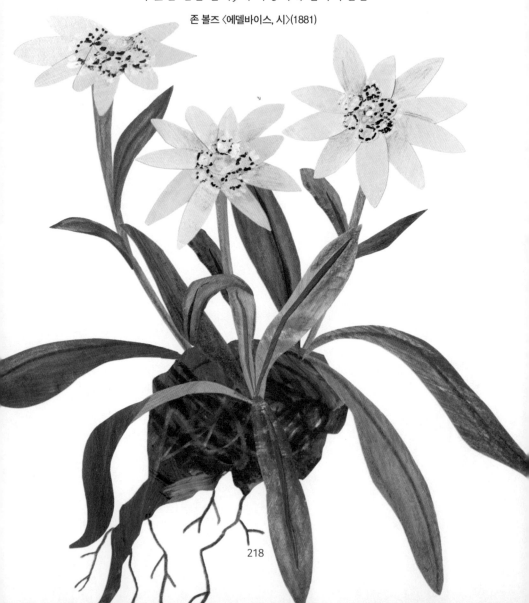

에델바이스 하면 우리는 자연스레 산을 떠올리게 됩니다. 이 꽃은 스위스의 국가적인 상징이며 알프스의 인기 있는 모티브이자, 영화 <사운드 오브 뮤직>으로 영원히 사람들의 기억 속에 살아 숨 쉬는 순수함과 오를 수 없는 높은 산봉우리를 연상시키는 식물이 되었습니다.

에델바이스에 전설과 상징이 덧붙여진 것은 실제로는 대부분 현대의 일로, 19세기 후반으로 거슬러 올라갑니다. 이 시기에 등산은 부유한 사람들, 특히 영국 상류층에서 유행하는 취미였습니다. 에델바이스는 눈 덮인 가장 외딴 지역에서만 자란다고 여겨, 모자나 단추 구멍에 에델바이스의 작은 가지를 꽂고 있으면 그 사람이 가장 험난한 봉우리를 오르고도 살아남았음을 의미했습니다.

에델바이스 한 송이를 꺾어 잘 간직했다가 사랑하는 이에게 바치는 일은 더할 나위 없는 헌신과 애정의 표현으로 여겨졌습니다. 용감한 젊은이들이 에델바이스를 꺾으려고 산을 오르다 추락사했다는 과장된 이야기들이 그런 상징을 더욱 확실하게 만들었습니다. 그러나 바이에른(독일 남부의 주)의 루트비히 2세가 어렸을 때, 개인 교사였던 부펜 남작이 루트비히의 어머니를 위해 에델바이스를 꺾으려다 추락해 끔찍한 부상을 입는 장면을 실제로 목격한 일화는 매우 유명합니다.

에델바이스의 생애 대부분은 등산과 별다른 관련이 없었습니다. 옛 이름 중에 양털 꽃Wollblume이나 알프스의 목화coton-nière des Alpes는 희고 털이 보슬보슬한 모습을 가리킵니다. 다른 명칭으로는 '알프스의 별'로도 불리며, 끝이 뾰족하고 눈부시게 하얀 꽃잎을 뜻했습니다.

에델바이스는 종종 민간요법에서 배앓이에 듣는 약으로도 사용되었습니다. 지금은 사라졌지만 이 꽃의 독일식 이름인 바우흐비블리믈Bauchwehbleaml은 문자 그대로 번역하면 '배앓이의 꽃'입니다.

현존하는 가장 오래된 에델바이스 그림은 15세기 초 화려한 삽화가 곁들여진 이탈리아 약용식물에 관한 책 <벨루노 약전>에 있습니다. 이 작품은 고대 그리스 의사 디오스코리데스가 쓴 <의약 재료>를 토대로 다시 쓴 것인데, 저자는 여기에 이탈리아 북동부의 약초 채집가들이 치료용으로 쓰는 그 지역 식물들을 함께 실었습니다. 복통에 잘 듣는 약초인 에델바이스 역시 영광스럽게 이 책에 이름이 올라 있습니다.

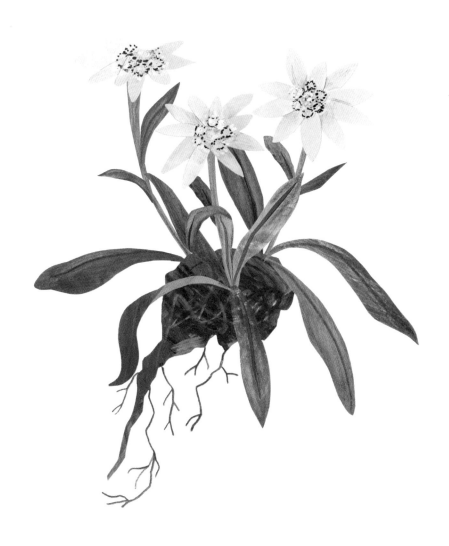

레이디스 맨틀(여인의 망토)
Lady's Mantle

비너스 여신은 이 약초가 자신의 것이라고 주장합니다.

니콜라스 컬페퍼 〈영국 의사〉(1652~1653)

레이디스 맨틀은 알케밀라Alchemilla라고도 불립니다. 고대 연금술사들이 레이디스 맨틀 잎에 맺힌 이슬이 마법 재료이며, 이것만이 일반 금속을 금으로 바꿀 수 있을 만큼 순수한 물이라고 생각했기 때문입니다.

레이디스 맨틀이라는 이름은 중세에 이르러 동정녀 마리아와 동의어로 쓰이며 생겨났습니다. 부채모양 꽃잎이 마리아의 망토 혹은 외투와 닮았다고 여겨졌기 때문에 여인'들'의 망토가 아니라 여인의 망토라는 이름이 되었습니다. 이 식물은 독일에서는 Frauenmantel(여성 망토), 이탈리아에서는 Madonna Mantello, 즉 '성모의 망토'라는 이름으로 불립니다.

레이디스 맨틀은 오랜 기간 여성 생식기관의 건강과 관련된 꽃이었습니다. 사람들은 전통적으로 이 꽃을 여러 여성 질병을 위한 치료제로 사용했습니다. 많은 치료법이 꽃의 실제

의학적 효능에 기반을 두고 있지만, 몇몇 괴상한 치료법은 레이디스 맨틀이 의미하는 영적 순수함을 여성의 신체와 연관 짓기도 했습니다. 중세 시대에 의사 안드레스 라구나는 레이디스 맨틀은 여성들이 자신의 성기를 탄탄하게 조이고 처녀로 보이려는 수단으로 '천 번은 팔려나갔다'고 했습니다.

17세기에 니콜라스 컬페퍼는 유방이 지나치게 큰 여성들에게 가슴을 더 작고 단단하게 만드는 데 레이디스 맨틀을 먹어보라고 권했습니다. 에드워드 시대(특히 에드워드 7세)에 목사 토마스 퍼밍거 티슬턴 다이어가 쓴 <여성에 관한 민간 설화>에 따르면, 1900년대 초까지도 이 꽃은 '여성의 시든 아름다움을 젊은 시절의 싱싱한 모습으로 되돌리는 힘'이 있다고 해서 찾는 사람이 무척 많았다고 합니다.

연금술사들만 빛나는 수정처럼 레이디스 맨틀 잎사귀에 맺힌 아침이슬을 애지중지했던 것은 아닙니다. 유럽 전역의 민간 치료사들도 종종 사랑이나 건강을 위해 이슬방울을 모아 물약에 섞곤 했습니다. 북부 이탈리아에서는 20세기 초까지만 해도 사랑의 증표로 연인에게 건네려고 첫 새벽빛에 레이디스 맨틀을 꺾어오곤 했습니다. 아일랜드와 스코틀랜드에서는 이슬방울과 레이디스 맨틀 잎 즙을 '사시'나 요정이 부린 마법에 대한 치료제로 사용했습니다.

캐모마일
Chamomile

캐모마일은 밟으면 밟을수록, 그 향이 더욱 달콤하게 풍겨난다.

로버트 그린 〈필로멜라〉(1592)

캐모마일은 수 세기에 걸쳐 쓰임이 많은 식물이었습니다. 소름 끼치는 이집트의 미라 제작과 말라리아를 위한 치료제부터 피터 래빗(영국 작가 베아트릭스 포터의 동화 시리즈 주인공)이 마음을 차분하게 하려고 잠들기 전 마시는 음료에 이르기까지, 지금껏 캐모마일은 아마도 세상의 어떤 약초나 꽃보다도 사용처가 더 많았을 것입니다.

꽃의 이름은 다소 혼동될 수 있습니다. 사람들이 실제로 자주 헷갈리는 서로 다른 꽃이 있기 때문입니다. 바로 로만 캐모마일('진짜' 혹은 영국 캐모마일, 또는 안테미스 노빌리스Anthmis nobolis)와 독일 캐모마일입니다. 두 꽃은 비슷한 점이 많은데, 둘 다 사과향이 난다는 점도 그렇습니다. 그래서 그리스어로 '땅 위에'라는 뜻의 chamai와 '사과'라는 의미의 melon을 합친 chamaímēlon이라는 이름이 붙여졌습니다.

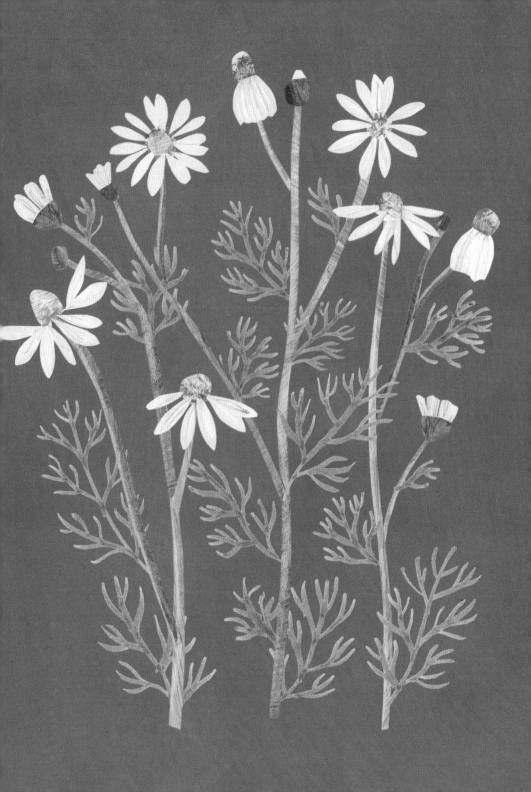

서기 1000년경에 쓰인 <고대 영국 식물 표본>에는 "눈이 아픈 사람은 camemelon 혹은 camomile이라고 불리는 식물을 해 뜨기 전에 따오라. 이때 꽃을 따는 사람은 눈동자에 생긴 흰 반점이나 눈의 통증을 위해 꽃을 꺾는다고 직접 말해야 한다. 그리고 그 즙을 짜서 눈에 바른다."라고 언급되었습니다. 식물을 채집할 때 거기에 대고 침착하게 말을 거는 일은 식물 학자와 의사들 사이에서 식물에 대한 존경의 표시로 여겨졌습니다. 플랑드르 지역 의사 램버트 도든스의 식물학 책을 축약한 윌리엄 램의 <램의 도든 소책자>(1606)에서 "뇌를 진정시키기 위해서는 캐모마일 향을 맡고, 세이지를 먹으며, 적절히 씻고, 적당히 잠을 자며, 선율과 노래를 들으며 기뻐하라."라고 했습니다.

오늘날 사람들은 대부분 캐모마일을 편안히 잠들게 하는 치료제로 사용합니다. 그러나 역사적으로는 상당히 오랫동

안 여성의 질병과 임신을 위해 쓰이는 믿을 만한 약초였습니다. 독일 캐모마일의 라틴어 학명인 마트리카리아Matricaria는 '어머니' 혹은 '자궁'을 뜻하는 mater라는 단어에서 비롯되었는데, 이 꽃이 지닌 여성 질병에 맞서는 힘을 암시합니다.

한편 노르웨이에서는 캐모마일이 산파의 치료제로서, 산통부터 산후우울증에 이르기까지 거의 모든 병증을 치료하는 데 사용되었습니다. 앵글로색슨족은 mageþe라는 약초로 불렀다고 전해집니다. 이 단어 역시 여성, 어머니, 아내를 의미합니다.

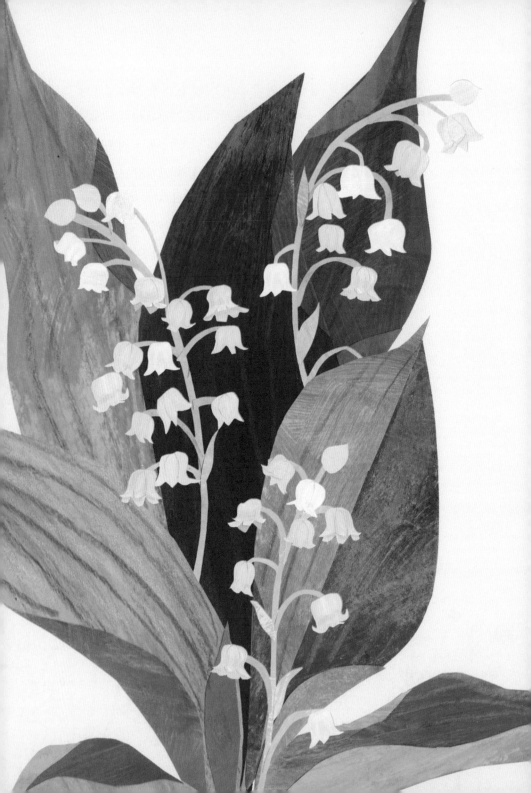

은방울꽃
Lily of the valley

정원의 어떤 꽃도
사랑스럽고 소박한 은방울꽃보다
더 아름다울 수 없네
꽃의 여왕이여

존 키츠 〈엔디미온〉(1818)

옛날 옛적 성 레너드라는 성인聖人이 있었습니다. 그는 속세를 버리고 깊은 숲속에서 살고 있었지만 템테이션Temptation이란 이름의 끔찍한 용과 그 숲을 공유해야 했습니다. 둘은 끊임없이 싸움을 벌였고, 결국 레너드가 괴물 같은 짐승을 쫓아내긴 했지만 자신도 심하게 다치고 말았습니다. 성인의 피가 떨어진 곳마다 은방울꽃이 신비롭게 피어났습니다.

예로부터 전해져 내려온 이 전설은 수 세기 동안 프랑스와 영국 어린이들을 즐겁게 해주었습니다. 프랑스에서는 용이 비엔느 계곡에 살았던 것으로 전해지고, 영국에서는 그 싸움터가 서식스 주, 성 레너드의 숲이었습니다. (이 숲은 지금도 '릴리 베즈'라는 이름으로 알려져 있습니다.) 레너드 성인은 실존

231

인물로 6세기 무렵 프랑스 리모주 부근에 수도원을 세우기도 했습니다. 이 수도원은 순례자들의 목적지가 되었는데, 순례 행렬에는 사자왕 리처드도 포함되어 있었습니다. 아마도 그가 레너드 성인의 이야기를 잉글랜드 남부에 퍼뜨렸을 것입니다.

은방울꽃은 예수가 십자가에 못 박혔을 때 성모 마리아가 흘린 눈물에서 피어났다는 데서 '성모의 눈물' 혹은 '마리아의 눈물'이라고도 불립니다. 중세 시대에 이 꽃은 liriconfancy라는 이름으로 알려졌는데, 아마도 라틴어 lilium convallium(문자 그대로 해석하면 '골짜기의 백합' 즉, 은방울꽃)의 변형이라고 추정됩니다. 마리아와의 연관성 덕분에 은방울꽃은 처녀다운 미덕의 상징이 되었습니다.

사람들은 이 꽃을 '메이벨' 혹은 '메이플라워'라고도 부릅니다. 은방울꽃이 봄에 피어나는 모습은 돌아온 행복을 상징합니다. 또 다른 이름으로는 '머겟'이 있습니다. 이탈리아에서는 mughetto, 프랑스에서는 muguet라고 부르는데, 두 단어 모두 사향이나 자극적인 향기를 뜻하는 더 오래된 단어 muge와 이어집니다. 프랑스에서는 여전히 노동절(메이데이)을 뮈게 축일Fête du Muguet로 기념하고 있습니다.

16세기 중반 국왕 샤를 9세가 행운의 부적으로 은방울꽃을 선물 받은 후, 향기로운 꽃에 반한 왕이 궁의 모든 시녀에

게 은방울꽃을 주었습니다. 이후 프랑스인들은 행운의 상징으로 이 꽃을 가족이나 친구에게 선물하게 되었습니다. 독일인도 성령강림절 월요일에 역시 Maiglöckchen(은방울꽃)으로 똑같은 행사를 합니다. 은방울꽃은 핀란드의 국화이고, 잎사귀 모양을 본 따 '혀'라는 의미의 키엘로kielo라고 불립니다.

아마도 은방울꽃을 부르는 가장 특이한 이름은 장갑풀glove-wart일 것입니다. <옛 잉글랜드의 치료제, 약초학, 점성술>에서 빅토리아 시대 목사였던 오스왈드 코케인은 예로부터 전해 내려온 진통제를 묘사했는데 이 이름에 대한 설명이 될지도 모릅니다.

손이 아플 때는, 이와 같은 풀을 가지고 … 소금 없이 오래된 돼지 비계와 같이 찧은 다음, 거기에 묵은 포도주를 넣고, 연기를 내지 않으며 불에 데운 뒤, 회반죽 만들 듯 서둘러 만들어 손에 바른다.

재미있게도 이후 1597년에 나온 존 제라드의 관절염 처방법보다는 그나마 더 믿음직합니다. "꽃으로 가득 채운 유리그릇을 개밋둑에 세워두고, 그 입구를 막아 한 달 정도 놓아둔다. 그 후 유리그릇 속에 생긴 술을 피부에 바르면 팔다리의 염증 완화에 도움이 된다."

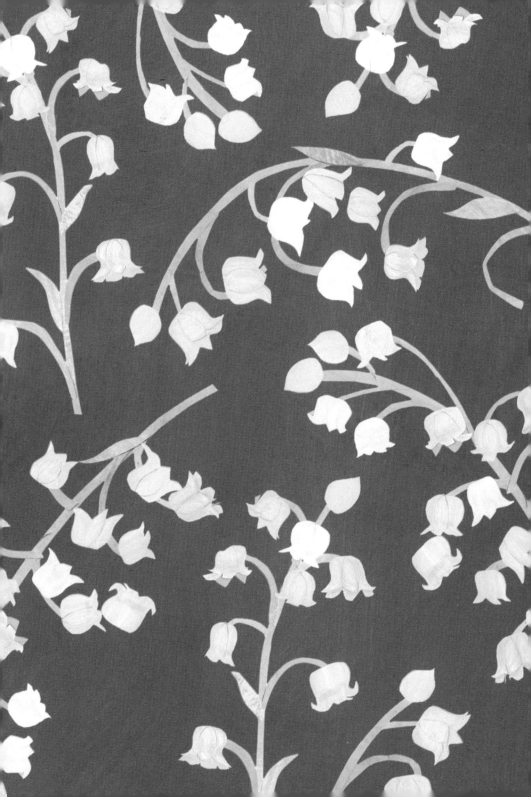

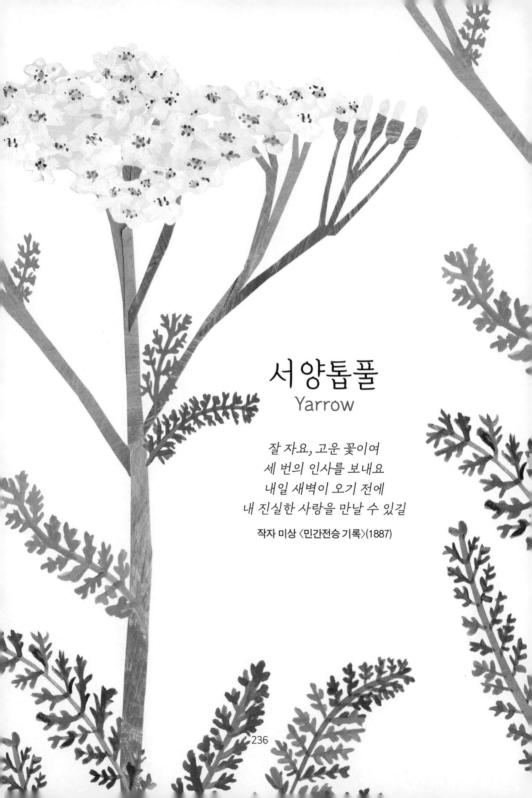

서양톱풀
Yarrow

잘 자요, 고운 꽃이여
세 번의 인사를 보내요
내일 새벽이 오기 전에
내 진실한 사랑을 만날 수 있길

작자 미상 〈민간전승 기록〉(1887)

서양톱풀의 라틴어 학명은 아킬레아 밀레폴륨Achillea millefoli- um입니다. 트로이 전쟁 때 그리스의 영웅 아킬레우스는 켄타우루스 중 가장 현명한 이였던 케이론에게서 서양톱풀로 병사들의 부상을 치료하는 법을 배웠다고 전해집니다. 지혈제로서의 효능 덕분에 피의 풀bloodwort, 군인의 약초herba militaris, 기사의 서양톱풀knight's milefoil, 코피nosebleed, 피투성이sanguinary, 병사의 상처약초soldier's woundwort, 지혈초staunchweed와 같은 이름들이 수없이 쏟아져 나왔습니다.

또 다른 이름인 '목수의 풀'은 날카로운 도구에 깊게 베인 상처를 치유하는 능력에서 유래했습니다. 미국의 남북전쟁과 1차 세계대전 당시 일반 의약품의 공급이 부족했을 때 서양톱풀이 그 자리를 지켰습니다. 심지어 최근에는 고고학 연구를 통해 5만 년 전 한 네안데르탈인 남성이 종기 때문에 서양톱풀을 씹었다는 증거를 찾았습니다. 서양톱풀은 아메리카 원주민들이 가장 많이 사용한 약초 중 하나로 잎이 지혈제로 사용되었는데, 코피를 멈추게 하려고 콧속에 밀어 넣기도 했다고 합니다.

서양톱풀의 다른 중요한 '효험'은 연애 문제에 대한 예지 능력이었습니다. 특별한 장소나 시간(예를 들어 젊은이의 무덤이나 초승달 뜰 무렵)에 서양톱풀을 따서 베개 밑에 넣어두어야 했습니다. 그러면 밤 사이 미래에 만날 진정한 사랑에 관한

꿈을 꾸게 된다는 것입니다. 다른 경우로는 사랑점을 보는 사람이 서양톱풀 잎사귀로 콧구멍을 쿡 찌르는 것도 있습니다. 코피가 흐르면 연인이 그 사람을 정말 사랑하는 것이지만, 그렇지 않으면 그 사랑은 거짓이었습니다. 사람들은 이러한 사랑점과 예언을 실제로 매우 심각하게 받아들였는데, 중세 시기에 특히 그랬습니다.

17세기 초 마녀재판이 횡행하던 광란의 시대에는 서양톱풀 같은 약초를 쓰다가 들킨 여성은 사악한 마법을 부렸다는 혐의에 맞닥뜨렸습니다. 심문관들은 오크니의 엘스페스 리오크라는 여성으로부터 자백을 받아냈는데, 그녀는 '미어포우(서양톱풀의 라틴명인 밀레포룸의 고전 영어 변형)'를 사용해 누군가 코피를 흘리게 했다고 시인했습니다. 리오크는 마녀 혐의에 유죄 판결을 받고 사형을 선고받았습니다.

회복을 기원하는 꽃들

- 캐모마일 Chamomile
- 라벤더 Lavender
- 서양톱풀 Yarrow
- 에키네시아 Echinacea
- 레이디스 맨틀 Lady's Mantle

플로렌스 나이팅게일은 부상 당한 병사들을 돌보면서 "나는 열병을 앓는 환자들이 밝은 색깔의 꽃을 보고 얼마나 환호했는지 결코 잊을 수 없을 것이다."라고 썼습니다. 꽃이 기분을 좋게 만든다는 것은 본능적으로 알고 있었지만, 최근 몇 년 사이에 과학이 이를 증명했습니다.

식물에게는 뛰어난 치료 효과가 있습니다. 연구 결과에 따르면 병원 침대에서 바깥의 녹지를 바라본 환자들이 그러지 않은 환자들보다 더 적은 진통제로도 빨리 회복한다고 합니다. 꽃에 둘러싸여 있으면 스트레스가 줄고 기분이 좋아진다는 조사 결과도 있습니다.

로마 시대 이후의 정원은 실용적인 공간이자, 치료를 위한 공간으로 사용되었습니다. 이는 중세 수도원의 작은 정원과 천주교의 메리 가든(성모 마리아의 동상이나 예배당을 둘러싼 작은 정원)으로 이어졌습니다. 카밀러와 라벤더, 레이디스 맨틀과 같은 특정 식물들은 여러 세기 동안 물감과 치료제의 원료로 쓰였습니다. 전염병학과 증거에 기반한 의료가 먼 미래의 일이었던 세계에서 꽃은 환자들에게 안정을 주고, 운이 좋은 경우 병에 맞서 싸울 기회를 주었습니다.

백합
Lily

뺨은 향기로운 꽃밭 같고 향기로운 풀언덕과도 같고
입술은 백합화 같고 몰약의 즙이 뚝뚝 떨어지는구나

〈아가서〉 5장 13절

성경 속 '솔로몬의 노래'(아가서)에서 예수의 입을 백합에 비유한 것은 어딘가 좀 이상합니다. 현대의 주석자들은 대개 성경 본문 속 백합이 분홍색이나 빨간색일 거라고 추측하지만, 이 글을 쓴 옛 작가의 마음속에 들어가서 봐야만 진짜 의미를 알 수 있겠지요.

구약성경 시대 이전부터 백합은 순결의 상징이었습니다. 고대 그리스인과 로마인들은 릴리움 칸디둠Lilium candidum(흰 백합)에 대해 자주 언급했는데, 백합의 눈부신 하얀 색이 도덕적 정결함을 완벽하게 표현한다고 여겼습니다. 예수가 죽기 수십 년 전의 시인인 프로페르티우스는 이미 "백합이 나의 여인보다 더 희지는 못하리."라고 했고, '빛나는 백합'으로 채운 처녀의 바구니에 관해 이야기했습니다. 따라서 예수의 입술

을 백합에 비유한 것은 아마도 원래는 그의 말이 순수하고 거짓이 없음을 의미했을 것입니다.

순결은 마리아의 특성이었습니다. 흰 백합은 수태고지를 그린 초기 성화聖畵에 자주 등장해 마리아의 순결을 나타냅니다. 중세 초기의 기독교 화가들과 작가들도 백합을 종교적 신념을 설명하는 방법으로 사용했습니다. 예를 들어 8세기 베네딕트회 수사이자 학자였던 베다 베네라빌리스는 마리아를 흰 백합에 비유했는데, 꽃잎이 마리아의 순결한 몸을 상징했습니다. 중세 시대에 처녀성과 아름다움에 관한 생각은 불가분의 관계였습니다.

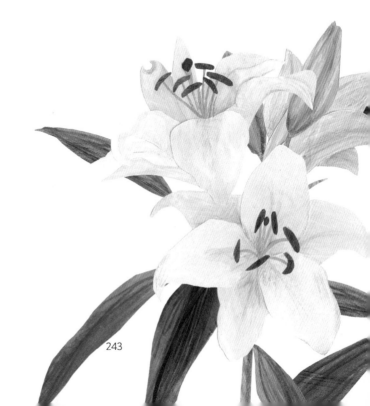

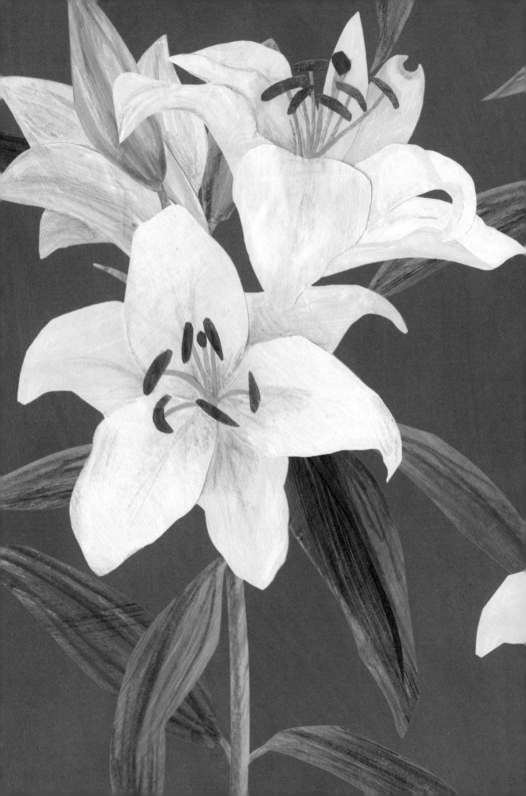

14세기에 제프리 초서는 캔터베리 이야기에서 성 세실리아에 관해 다음과 같이 썼습니다.

세실리아의 뜻은 '하늘의 백합'입니다. 이것은 순결한 동정녀를 상징합니다. 티 없이 하얀 정절과 푸른 양심과 향기롭고 다정한 성품을 지녀, 백합이야말로 그녀의 이름이었습니다.

셰익스피어의 연극에서 백합은 종종 여자 주인공의 섬세한 아름다움이나 완벽함으로 묘사되었습니다. "오 비너스여, 누운 침대에 찬란하게 어울리는구나, 신선한 백합이여. 홑청보다도 더 희구나. 한 번 만져보았으면. 키스, 한번 키스했으면!"(<심벌린> 2막 2장)과 같은 대사는 순결함을 암시하면서도

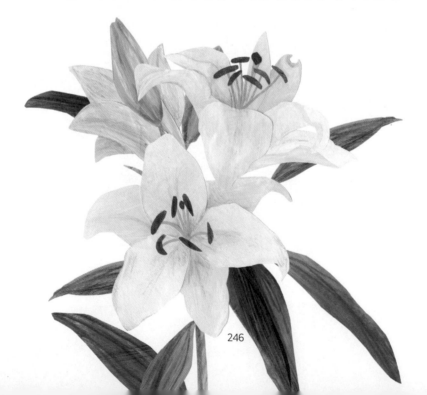

튜더 왕조와 엘리자베스 시대의 도자기처럼 하얀 피부에 대한 집착을 반영하기도 합니다. 당시 사람들은 독성이 있는 흰색 납, 식초, 물로 만든 분으로 얼굴을 인위적으로 하얗게 하는 데에 사용했습니다. 반대로 햇볕에 그을린 피부는 그 사람이 시골뜨기 농사꾼임을 의미했습니다.

또 다른 엘리자베스 시대의 글귀 lily-livered(겁이 많은, 백합과 같은 간장[기질]을 지닌) 역시 풀어보면 흥미로운 표현입니다. 이 시기의 의사들은 뇌가 아니라 간장이 우리의 감정을 통제한다고 믿었습니다. 그래서 창백하고 제대로 기능을 못하는 간장 때문에 환자가 정신적으로 나약해지거나 겁쟁이가 된다고 생각했습니다. 셰익스피어의 <리어왕>(1606)에서 켄트가 오스왈드를 비난한 것이 현재까지 종이에 쓰인 모욕 중 가장 심한 것으로 전해집니다.

겁 많고(lily-livered), 얻어맞으면 소송 거는 놈, 사생아, 거울이나 들여다보는 건달, 주제넘게 참견하는 놈, 괴팍스러운 악당이라고. 재산이라고는 가방 하나밖에 없는 종놈, 주인을 위한답시고 뚜쟁이 노릇이라도 불사하는 놈, 악한, 거지, 겁쟁이, 뚜쟁이, 이것들을 뒤범벅한 놈, 잡종 암캐의 맏아들 놈이란 말이야.

재스민
Jasmine

그 사랑의 화신은 밤이면
수줍은 아가씨를 만나러 날아가
그늘 아래 그녀처럼 생기를 내뿜는
재스민 꽃에게서 그녀를 훔쳐오네.

토마스 무어 〈랄라루크, 하렘의 빛〉(1817)

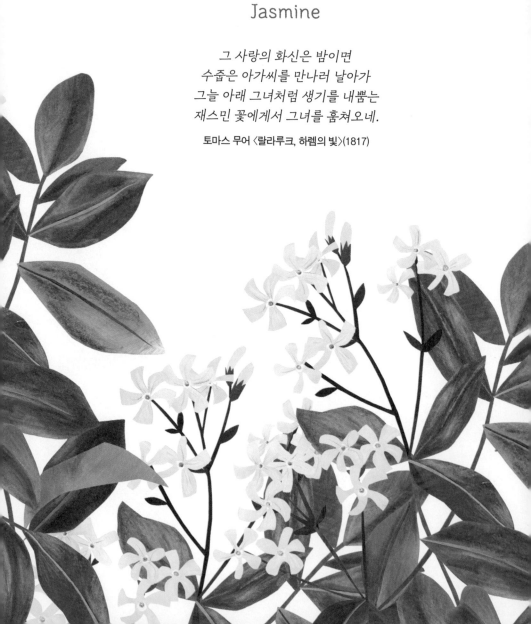

재스민만큼 사람을 사로잡는 꽃도 드뭅니다. 재스민은 별 모양의 흰 꽃잎과 아찔한 향기로 수 세기 동안 정원사와 조향사들 사이에서 인기가 많았습니다. 이름은 페르시아어 '야사만'에서 유래한 것으로, 페르시아에서 오랫동안 재배되었지만 기원이 정확하게 유라시아 대륙 어디인지는 여전히 수수께끼입니다.

재스민은 중세 어느 시기에 유럽의 정원으로 옮겨왔습니다. 14세기 이탈리아 작가인 지오반니 보카치오는 자신의 흥미진진한 소설집 <데카메론>에서 피렌체 식의 벽에 둘러싸여 향기로운 식물로 채워진 정원과 그 사이로 난 낭만적인 오솔길을 "산책로 주변은 재스민과 붉고 흰 장미로 덮이다시피 해서 향기롭고 기분 좋은 그늘 속에서 정원을 거닐 수 있었습니다."라고 묘사했습니다. 강렬한 향기와 낭만적인 의미가 서로 잘 어울립니다.

보카치오는 사랑을 나누기 전 연인들이 재스민 물을 뿌리는 관능적인 장면도 생생하게 묘사했습니다. 남자 주인공에게는 그런 기다림이 견디기 힘들었을 것입니다. "살라바에토는 마치 천국에 와 있는 것 같았습니다. 그는 여인을 몇 번이고 자세히 바라보았는데, 그녀는 너무나 아름다웠습니다. 그는 노예들이 두 사람 곁을 떠날 때까지 매 시간 시간을 마치 백 년처럼 세며 기다리다 마침내 여인의 품에 안겼습니다."

이탈리아에 1600년 대 말 토스카나 대공 코시모 데 메디치 3세가 정원에 희귀한 재스민을 들여온 설화도 전해집니다. 그는 자신이 아끼는 재스민에 대해 매우 소유욕이 강해서 정원사가 작은 가지 하나도 정원 밖으로 갖고 나가지 못하게 했습니다. 그러나 정원사 역시 재스민을 너무나 사랑한 나머지, 자랑하고픈 마음에 순간 작은 가지를 잘라내어 약혼녀에게 주었습니다. 이 꽃이 몹시 마음에 들었던 약혼녀는 자신의 정원에 재스민을 심었고, 곧 잘 자란 재스민을 플로렌스 시장에서 비싼 값에 팔았습니다. 덕분에 약혼녀는 돈을 모아 정원사와 결혼식을 올렸고, 두 사람은 행복하게 살았다는 이야기입니다.

위의 이야기가 사실이든 아니든, 코시모 대공과 재스민 꽃 사이에는 훨씬 더 신비로운 이야기가 있습니다. 대공은 자신의 통치 시기에 큰 인기를 끌게 되는 초콜릿의 비밀 제조법을 유럽의 궁정들에 매우 특별한 선물로 보냈습니다. 사람들은 향락적이면서도 우아한 향기를 지닌 초콜릿에 열광했지만, 무엇이 들어갔길래 그토록 맛있었는지는 알아낼 수가 없었습니다. 코시모 대공이 죽고 나서야 제조법이 마침내 세상에 공개되었습니다. 그 비밀 재료가 무엇이었느냐고요? 바로 재스민 꽃이었습니다.

시어머님은 시골에서 자식들과 손자들에게 먹일 것들을 농사지으신다. 어느 해 검은 쥐눈이콩을 구하기 어렵다고 말씀을 드렸더니 밭 한 귀퉁이에 쥐눈이콩을 심어두셨다. 다음 해부터는 마트에 가서 살 필요 없이 시골에 갈 때마다 조금씩 가져와서 밥에 앉혀 먹었다. 필요하면 사 먹는 것이 익숙한 나로서는 뭔가를 심고 키워 먹을 수 있다는 것이 신기하게 느껴졌다. 우리가 땅과 식물에 그렇게 의존적이라는 것이 도시에서는 실감하기 어려웠다. 집 앞 사과나무 한 그루에서 한 상자가 넘게 사과가 열리는 것도, 그 사과꽃이 무척 아름다운 것도, 밭에 심은 파에 피는 꽃이 민들레 홀씨를 닮았다는 것도 그랬다. 식물은 그렇게 먹을거리도 되고, 때로는 약으로, 때로는 치료제로도 쓰이고 겨울이 오면 다 죽은 양 사라졌다가도 다음 해, 봄이 되면 어김없이 되살아난다. 그런 조용한 인내와 꾸준함 역시 참 대단하다는 생각을 요즘에야 한다.

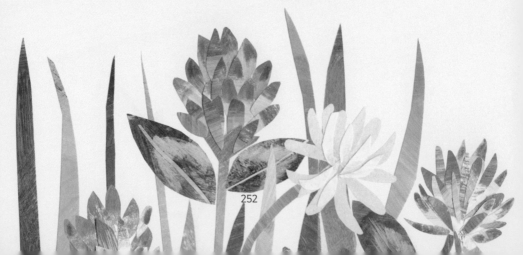

이 책은 꽃 이름의 유래, 꽃과 식물의 쓰임새와 특정 사회에서 가지는 '의미'에 관한 내용이 주를 이룬다. 번역을 시작했을 때에는 다가올 봄에 아름다운 꽃에 관한 책이 나오겠구나 싶어 내심 기분이 좋았다. 그러나 계속해서 오래된 시들, 지금은 쓰이지 않는 중세 영어로 된 문헌들이 인용되면서 골머리를 앓았다. 꽃이나 식물에 대해서 잘 몰라서 더 그랬을 것이다. 그런데 막상 번역을 끝내고, 몇 달 후 교정을 보기 위해서 다시 받아 들고 보니 꽃과 관련해 인용된 시들이 무척 잘 어울린다는 생각이 들었다.

꽃을 좋아하게 되거나, 어딘가에 꽃 사진을 찍어 올리면 나이가 든 증거라고들 하지만, 그래도 봄날 싱싱한 튤립 꽃송이를 동네 꽃집에서라도 마주치면 기분이 들뜨곤 한다. 누구에게 주어도 좋고, 선물로 받아도 좋지만, 기본적으로 이렇게

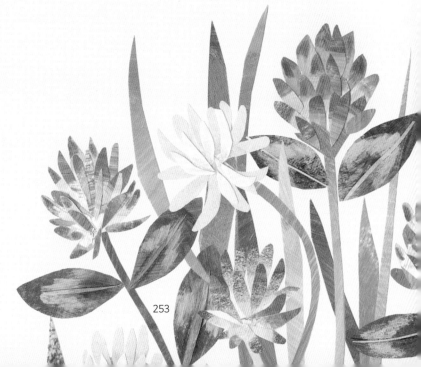

아름다운 무언가를 바라보는 마음은 호젓한, 혼자만의 것이 아닐까 싶다. 누구에게 들려줄 필요 없이, 내가 꽃을 바라보며 혼잣말로 되뇌고 싶은 말들, 그런 시들이 책 속에 있었다. 굳이 누가 더 잘났고 더 예쁘고를 떠나서 내가 할 수 있는 한, 살아가는 일을 지탱하다가 또 꽃을 피우고 다시 지고, 그리고 다음 해를 기약하는 게 얼마나 굉장한 일인가. 아무것도 아닌 내 일상이 보잘것없이 느껴져도, 그것도 역시 소중한 일이 아닐까 싶었다. 그리고 이런 생각을 나뿐 아니라 아득히 먼 세월을 앞서 살았던 사람들도 했다는 게 신기하기도 하고, 애틋하기도 했다.

책의 내용 중 '세이지'를 다룬 부분에서 1만 4천 년 전, 누군가 사랑하는 사람을 묻으며 무덤 속에 세이지 다발을 아래에 깔고, 향기로운 풀로 주변을 장식한 이야기는 그토록 오랜 시간이 흐른 뒤에도 읽는 사람의 마음을 뒤흔든다. 물론 같은 시대를 살아가는 사람들도 이런 점에서는 마찬가지다. 아무리 부자라도, 아무리 가난해도, 초봄 개나리의 명랑한 노랑, 4월 벚꽃의 처연한 분홍을 함께 본다.

셰익스피어는 <헨리 5세>에서 "왕도 나와 같은 인간에 지나지 않네. 왕도 제비꽃 향기는 나와 똑같이 맡을 테고, 하늘도 나와 똑같이 보겠지. 오관의 작동도 인간의 조건 그대로이겠지. 국왕의 표지인 장식을 떼고 벌거벗으면 보통 사람일 테

니.”라고 말했다. 우리가 가진 조건이 모두 다르고, 각자 자신의 고통과 위안 속에서 살아가지만, 누구나 사랑스럽고 아름다운 것들을 보며 위안을 얻는다는 점은 그 자체로 꽤 평등하다. 꽃이 좋은 이유가 한 가지 더 생긴 셈이다.

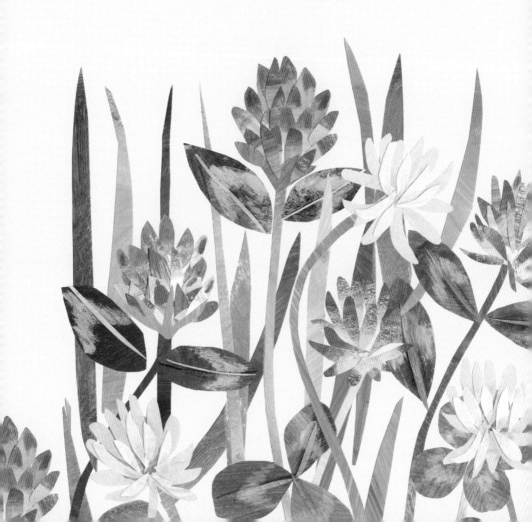

꽃말의 탄생

– 서양 문화로 읽는 매혹적인 꽃 이야기

초판 1쇄 발행 | 2022년 6월 10일
초판 6쇄 발행 | 2023년 5월 20일

지은이 | 샐리 쿨타드
옮긴이 | 박민정
발행인 | 김태웅
편집주간 | 박지호
기획 편집 | 갈혜진
디자인 | 남은혜, 김지혜
마케팅 | 나재승
제 작 | 현대순

발행처 | (주)동양북스
등 록 | 제2014-000055호 (2014년 2월 7일)
주 소 | 서울시 마포구 동교로22길14 (04030)
구입 문의 | 전화 (02)337-1737 팩스 (02)334-6624
내용 문의 | 전화 (02)337-1762 dybooks2@gmail.com
인스타 | @il_inching

ISBN 979-11-5768-808-1 03600